高职高专艺术学门类"十四五"规划教材
湖北省动漫职教集团指定教材

Digital
数字创意建模
Creative Modeling

主　编　◎　王振刚　黄竹青　周晓莹
副主编　◎　方佳斌　张安琦　刘泽新　蔡道远　周科宇
参　编　◎　邓永健　徐　晨　张彤菲　刘哲良　周　琪

华中科技大学出版社
http://press.hust.edu.cn
中国·武汉

内容简介

"数字创意建模"是服务于动漫设计专业的基础课程。本书主要讲解以 Maya 软件为工具的数字化建模操作和相关理念，包含 Maya 基础操作、多边形编辑、UV 拆分三大模块内容。本书直接对标教育部主办的全国职业院校技能大赛"数字艺术设计"赛项与人力资源和社会保障部主办的中华人民共和国职业技能大赛"3D 数字游戏艺术"赛项规范，结合数字化建模实际生产要求和"1+X"数字创意建模职业技能等级证书考核需求，对三大模块的知识进行梳理和归纳，并有针对性地制定了课后练习和评价标准。本书有助于学生学会相关技能知识，并提高动手能力。

图书在版编目（CIP）数据

数字创意建模/王振刚，黄竹青，周晓莹主编．－－武汉：华中科技大学出版社，2024.8.
ISBN 978-7-5772-1097-1

Ⅰ．J0-02

中国国家版本馆 CIP 数据核字第 2024TW2310 号

数字创意建模
Shuzi Chuangyi Jianmo

王振刚　黄竹青　周晓莹　主编

策划编辑：彭中军　　　　　　　　　　　责任编辑：周江吟
封面设计：廖亚萍　　　　　　　　　　　责任校对：刘　竣
责任监印：朱　玢
出版发行：华中科技大学出版社（中国·武汉）　电话：(027)81321913
　　　　　武汉市东湖新技术开发区华工科技园　邮编：430223
录　　排：华中科技大学惠友文印中心
印　　刷：武汉市洪林印务有限公司
开　　本：889mm×1194mm　1/16
印　　张：7.25
字　　数：162 千字
版　　次：2024 年 8 月第 1 版第 1 次印刷
定　　价：49.00 元

本书若有印装质量问题，请向出版社营销中心调换
全国免费服务热线：400-6679-118　竭诚为您服务
版权所有　侵权必究

创作团队

主编：王振刚，教授，长江职业学院艺术设计学院专职教师，湖北省动漫职教集团办公室执行主任。世界技能大赛"3D数字游戏艺术"项目中国基地负责人，湖北省集训基队主教练，湖北省职业技能大赛裁判长，国家裁判员。AUTODESK模型师，特效师。

主编：黄竹青，动漫设计学院副院长，长江职业学院教务处副处长，高等职业教育专家，多次主持省级教学项目研究，并主编相关教材及经典案例。

主编：周晓莹，副教授，长江职业学院动漫设计教研室主任。湖北省职业技能大赛"虚拟现实"赛项裁判长，中华人民共和国职业技能大赛裁判员，高级动画师。

副主编：方佳斌，太崆动漫（武汉）有限公司高级模型师、动画师。第45届世界技能大赛"3D数字游戏艺术"项目国家集训队员，湖北省技术能手。湖北省职业技能大赛裁判。腾讯"中国好故事"计划动画短片《盘古》模型师。

副主编：张安琦，高级模型师。第46届世界技能大赛"3D数字游戏艺术"项目国家集训队员，全国技术能手，湖北省技术能手。3D动画《牛不怕》美术总监。

副主编：刘泽新，武汉迪生创新科技有限公司动画部经理。高级模型师，动画师。《资治通鉴》短动画动作总监。

副主编：蔡道远，北京盛昌天雅信息技术有限公司虚拟现实交互工程师，高级动画师。UE5 虚拟现实技术总监。湖北非物质文化遗产青砖茶 VR 虚拟现实交互技术主管。

副主编：周科宇，武汉荆楚点石数码设计有限公司、太崆动漫（武汉）有限公司高级模型师，第 46 届世界技能大赛"3D 数字游戏艺术"项目武汉市集训队员。湖北非物质文化遗产青砖茶 VR 虚拟现实交互方案制定者。

参编：邓永健、徐晨、张彤菲、刘哲良、周琪。

前言 Preface

感谢您选择本书作为三维动画入门教材。数字创意建模现在已经被广泛应用于动画制作、游戏制作、产品设计和其他数字化领域。目前数字创意建模是动漫设计专业的核心课程。

每年都有大量热爱动漫的年轻人选择这个专业，但是他们在课堂上，往往因为没能做好准备而跟不上进度。很多同学希望好好学习三维动画技术，但是课堂实践不够，缺乏有针对性的指导，难以取得较大进步。为了解决这些问题，我们对十余年的三维动画课堂教学经验进行总结概括，最终形成本书。本书由浅入深地讲解了三维建模技术的过程。本书摘选了最重要的课后练习作为实操指导训练，配合国家职业教育专业教学资源库的线上资源，最大限度地保证了学习效果。

参编人员都具备丰富的专业教学、职业大赛和企业项目经验，从一开始就进行规范的练习指导，避免学生在学习过程中走弯路。希望本书能助力每位新手夯实基础。

编 者

2024 年 5 月

目录 Contents

第 1 章　Maya 操作基础 ... 2

1.1　软件介绍 ... 2
1.2　界面介绍 ... 3
1.3　多边形建模概念 ... 16
1.4　多边形显示模式 ... 21
1.5　多边形建模基础知识 ... 27
- 1.5.1　项目设置（重点内容） ... 27
- 1.5.2　添加到工具架 ... 30
- 1.5.3　多边形模型常用基础知识 ... 31
- 1.5.4　自定义坐标轴 ... 36
- 1.5.5　复制对象 ... 37
- 1.5.6　模型结合、分离 ... 39
- 1.5.7　中心枢轴、重置变换 ... 40
- 1.5.8　冻结变换 ... 41
- 1.5.9　删除历史和非变形器历史 ... 42
- 1.5.10　插入循环边 ... 42
- 1.5.11　删除边 ... 44

第 2 章　多边形编辑 ... 46

2.1　多边形建模进阶常用知识 ... 46
- 2.1.1　显示层编辑器 ... 46
- 2.1.2　倒角 ... 49
- 2.1.3　激活对象或世界对称 ... 51
- 2.1.4　提取面和复制面 ... 52
- 2.1.5　合并顶点 ... 54
- 2.1.6　硬化边 / 软化边 ... 56
- 2.1.7　编辑边流 ... 57
- 2.1.8　刺破面 ... 59

		2.1.9 扫描网格	60

2.2 数字模型实训 … 63
 2.2.1 卡通水井制作 … 63
 2.2.2 我的世界场景制作 … 64
 2.2.3 机械键盘制作 … 65
 2.2.4 草地制作 … 67
 2.2.5 中国亭子制作 … 68
 2.2.6 掌上游戏机制作 … 69
 2.2.7 琵琶制作 … 71

第 3 章 UV 拆分 … 74

3.1 UV 概念和作用 … 74
3.2 Maya 的 UV 拆分工具 … 75
 3.2.1 UV 编辑器 … 75
 3.2.2 创建 UV … 77
 3.2.3 UV 映射工具 … 80
 3.2.4 UV 展开 … 86
 3.2.5 UV 的拉伸和压缩 … 89
 3.2.6 UV 的着色 … 91
 3.2.7 翻转 UV 壳 … 93
 3.2.8 对称模型的 UV … 94
 3.2.9 UV 排布要点 … 96
 3.2.10 多象限 UV … 100

3.3 UV 实训 … 102
 3.3.1 骰子 UV 拆分 … 102
 3.3.2 瓶子 UV 拆分 … 103
 3.3.3 柜子 UV 拆分 … 103
 3.3.4 人体和头部 UV 拆分 … 104
 3.3.5 头发 UV 拆分 … 105
 3.3.6 建筑 UV 拆分 … 106

第1章 Maya 操作基础

1.1 软件介绍

Autodesk Maya 是一款广泛用于三维计算机图形制作的软件应用程序（图1-1）。它被广泛应用于电影、电视、游戏和建筑可视化等领域，用于创建、编辑、制作动画，以及渲染和合成三维内容，包括角色、环境和特效。Maya 提供了多种工具，支持建模、动画、渲染、动态模拟等多个领域，并允许用户进行深度的定制和扩展。从角色动画到视觉效果制作，Maya 成为创意产业中不可或缺的工具，用于制作高质量的三维内容。

图 1-1

Maya 官方网址：https://www.autodesk.com.cn/products/maya/overview?term=1-YEAR&tab=subscription

Maya 不同版本文档网址：https://www.autodesk.com.cn/support/technical/article/caas/tsarticles/tsarticles/CHS/ts/lC3jaffqnWFyQoLPEPm7n.html

1.2 界面介绍

Maya 内置多种语言,启动时会显示当前系统的默认语言。如切换语言,需要在环境变量设置,打开开始菜单,搜索"环境变量",输入"en_US"打开时显示英文,输入"zh_CN"打开时显示中文,如图 1-2 所示。

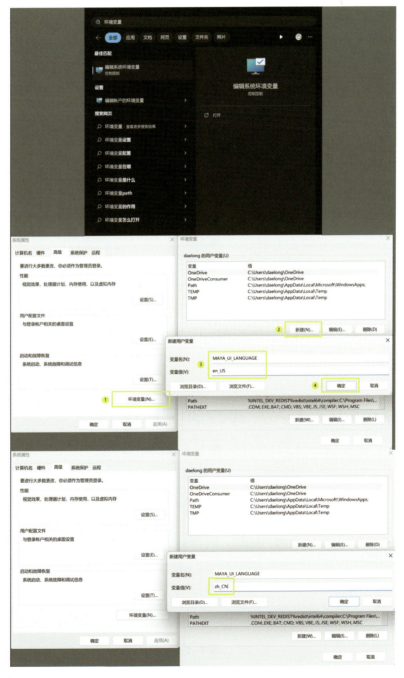

图 1-2

Maya 2022 用户界面如图 1-3 所示。

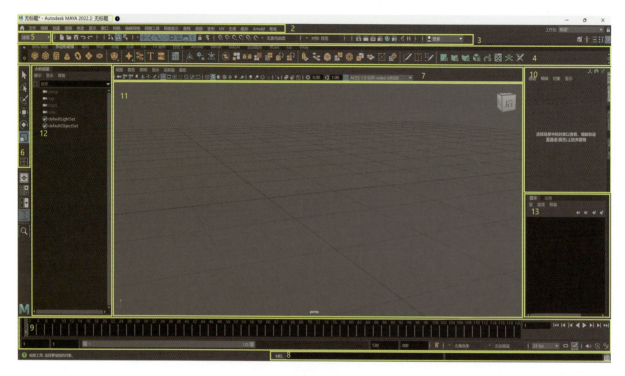

图 1-3

1. 标题栏

Maya 的版本号和文件名通常显示在标题栏的左侧，如图 1-4 所示。如果尚未保存文件，则显示为"未命名"或类似的标签。

图 1-4

2. 菜单栏

顶部命令菜单栏包括文件、编辑、创建、修改、显示、窗口和帮助等菜单（图 1-5），用于执行各种操作和命令。这些菜单为用户提供了访问 Maya 工具的途径。

图 1-5

·文件

此处包含文件的新建、打开、保存、导入和导出功能，也可以管理和设置文件。

·编辑

编辑提供了编辑对象、撤销、重做、复制、粘贴等编辑操作的选项。

·创建

创建用于在场景中创建新对象，例如创建多边形、灯光、相机等。

·修改

修改提供对场景中的对象进行修改和变形的工具，比如移动、旋转、缩放等。

·显示

显示用于控制视图中对象的可见性和显示方式，如多边形、曲线、灯光等。

·窗口

窗口用于打开、关闭或重新排列各种面板、编辑器和工具。

·帮助

帮助提供了软件的帮助文档、教程和相关支持信息。

3. 状态行

状态行包含许多常规命令对应的图标，例如文件保存以及用于设置对象选择、捕捉、渲染等的图标，如图1-6所示。状态行还能单独选择某一类型。单击垂直分隔线可展开和收拢图标组。

图1-6

4. 工具架

工具架是Maya中可自定义的工具栏，用于存储和组织常用工具、命令和脚本，以便用户能够快速访问和执行，提高工作效率，如图1-7所示。工具架通常位于Maya界面的顶部，让用户能够轻松自定义工具按钮和快速执行常用操作。

图1-7

·曲线/曲面工具栏

曲线/曲面工具栏提供了用于创建和编辑曲线/曲面模型的工具，适用于曲线/曲面建模的任务，

如图1-8所示。

图1-8

- 多边形建模工具栏

多边形建模工具栏包含了多边形建模相关的工具，用于创建和编辑多边形网格，如图1-9所示。

图1-9

- 动画工具栏

动画工具栏提供了用于创建和编辑动画的工具，包括关键帧设置、烘焙动画、约束等，如图1-10所示。

图1-10

- FX（动力学）工具栏

FX（动力学）工具栏包含了用于模拟物理效果的工具，如粒子、布料等，如图1-11所示。

图1-11

- 渲染工具栏

渲染工具栏提供了与渲染相关的工具，包括渲染设置、灯光设置等，如图1-12所示。

图1-12

- 自定义工具栏

用户可以创建自定义工具栏，添加经常使用的工具和脚本，如图1-13所示。

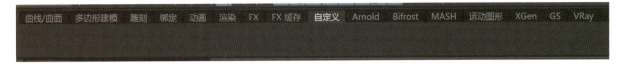

图 1-13

5. 菜单集

利用 Maya 的菜单集可切换到不同任务环境。Maya 中有七个菜单始终可用，包括文件、编辑、创建、选择、修改、显示和窗口，如图 1-14 所示。

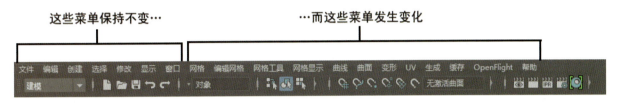

图 1-14

其他菜单，如建模、绑定、动画、FX、渲染等，随所选菜单集的变化而变化。每个菜单集设计用于支持特定的工作流。

可以从状态栏中的下拉列表中选择使用的菜单集，如图 1-15 所示。

图 1-15

若在菜单集之间切换，请使用状态行中的下拉菜单，或者使用快捷键。默认快捷键为：F2 建模、F3 绑定、F4 动画、F5 FX、F6 渲染。

· 建模

建模提供了用于创建和编辑三维模型的工具和命令，包括多边形建模、NURBS 建模、细分曲

面等。

・绑定

绑定包含用于创建骨骼、绑定皮肤、设置骨骼约束等用于角色绑定和动画的工具。

・动画

动画提供了用于创建和编辑动画的工具,包括关键帧动画、烘焙动画、动画变形等。

・FX

FX 包含了用于创建粒子效果、流体效果、毛发等特效的工具和命令。

・渲染

渲染提供了用于设置和执行渲染的工具,包括光照、材质、渲染设置等。

・自定义

允许用户自定义菜单集,将常用的工具和命令组织在一起,以便访问。

6. 工具箱

选择、移动和缩放对象的工具通常位于此工具箱中,如图 1-16 所示。选择工具用于选定对象,移动工具用于移动对象,缩放工具用于改变对象的大小。这些工具按钮通常以图标表示,允许用户轻松执行这些基本的三维操作,最下方显示的是上一次操作的工具。

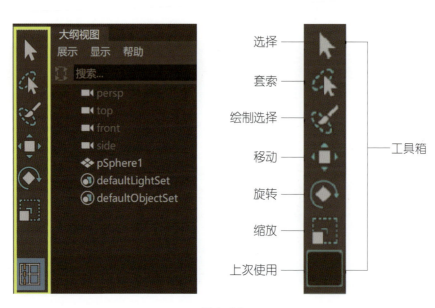

图 1-16

・选择工具

选择工具用于选择场景中的对象,包括模型、灯光、相机等。

・套索工具

套索工具允许用户以自由的方式在视图窗口中绘制形状,以便更加精确地选择想要的对象。

・绘制选择工具

在视图窗口中点击并拖动鼠标来绘制选择区域，这个区域内的所有对象都会被选中。

・移动工具

移动工具允许在三维空间中移动所选对象。

・旋转工具

旋转工具用于在三维空间中旋转所选对象。

・缩放工具

缩放工具允许调整所选对象的大小。

7. 面板工具栏

面板工具栏通常位于每个三维视口的左上角，包含各种选项和命令，用于配置和控制当前视口的外观和行为，如图1-17所示。用户通过面板工具栏可以切换视图模式（如透视视图、顶视图、前视图等）、调整视图样式（如线框、着色、阴影等）、设置工作平面、创建新视口、控制相机视图以及执行其他与视图相关的任务。面板菜单允许用户定制和优化三维工作环境。

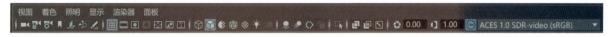

图1-17

・视图菜单

视图菜单允许用户在不同的视图模式之间切换，包括透视视图和正交视图；控制是否在视图窗口中显示当前选择对象的高亮效果；提供了用于控制视图相机的工具，如漫游、缩放和旋转；允许用户调整和配置视图中显示的网格的属性；允许用户导入和显示图像平面作为参考。

・着色菜单

着色菜单控制是否在场景中显示阴影效果；选择对象的线框显示模式；以平滑着色模式显示场景中的对象；允许用户设置和编辑对象的材质和着色器。

・照明菜单

照明菜单提供场景光源的控制选项，包括创建、编辑和删除光源；控制全局光照效果的显示和设置；允许用户配置场景中对象的阴影属性。

・显示菜单

显示菜单控制是否显示和使用物体操作器；显示或隐藏视图窗口中的网格；控制是否以线框模式显示对象。

・渲染器菜单

渲染器菜单选择用于渲染场景的渲染器类型，如GPU渲染器或CPU渲染器。

·面板菜单

面板菜单允许用户创建新的视图面板，如透视、正交等；提供了不同的面板布局选项，用户可以选择单个视图或多个视图。

8. 命令栏

命令栏是一个文本输入框，通常位于底部，用于执行各种命令、脚本和操作，功能操作也会记录下来，如图1-18所示。用户可以在其中输入命令，以创建、编辑和管理三维模型、动画和场景，还可以执行自定义脚本和高级编程任务。

图1-18

9. 范围滑块、时间滑块、播放控件、播放选项

范围滑块、时间滑块、播放控件、播放选项，如图1-19所示。

图1-19

·范围滑块

范围滑块用于设置场景动画的开始时间和结束时间。如果要重点关注动画的细节部分，还可以设置播放范围，如图1-20所示。

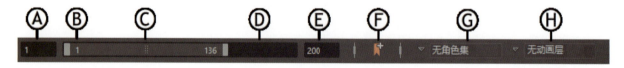

图1-20

注：A—动画开始时间；B—播放开始时间；C—范围滑块栏；D—播放结束时间；E—动画结束时间；F—时间滑块书签图标；G—角色集菜单；H—动画层菜单。

·时间滑块

时间滑块显示可用的时间范围；可显示当前时间、选定对象或角色上的关键帧，缓存播放状态行和时间滑块书签；可在整个动画中拖动灰色播放光标，或者使用右端的播放控件，如图1-21所示。

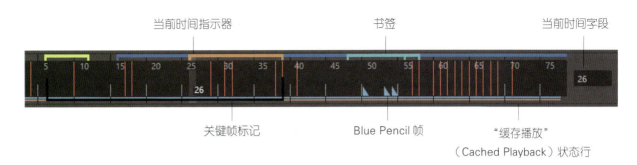

图 1-21

・播放控件

播放控件可以依据时间移动，预览时间滑块范围的动画，如图 1-22 所示。

图 1-22

・播放选项

播放选项可控制场景播放动画的方式，其中包括设置帧速率、循环、缓存播放、音量、自动关键帧和动画首选项，而且还支持快速访问时间滑块首选项，如图 1-23 所示。

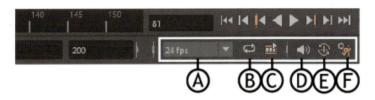

图 1-23

注：A—帧速率；B—循环；C—缓存播放；D—音量；E—自动关键帧；F—动画首选项。

10. 通道盒、属性编辑器、建模工具包

・通道盒

通道盒用于控制对象的变换和动画关键帧。用户可以在通道栏中选择对象并查看其位移、旋转、缩放等通道的值。当用户选择不同的工具（如选择工具、移动工具、缩放工具）移动时，通道盒上的选项将相应更改，如图 1-24 所示。

通道盒中的编辑会影响与显示对象同类型的所有选定对象。如果已选定两个或更多对象，通道盒将仅显示最后一个选定对象的属性。若要在通道盒中显示另一个选定对象的属性，请选择"对象 > 对象名"。

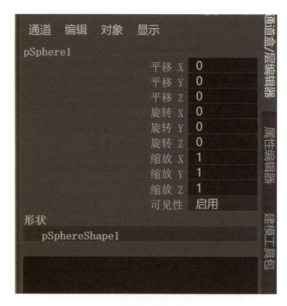

图 1-24

·属性编辑器

属性编辑器用于编辑和管理对象的属性。每个对象都有一组属性,如位置、旋转、缩放、相关节点等,如图 1-25 所示。

·建模工具包

建模工具包可从一个窗口启动多个建模工作流,如图 1-26 所示。

图 1-25

图 1-26

11. 视图面板

视图面板提供不同的视角，如透视、顶视、前视等，用于选择、编辑对象和预览动画，如图 1-27 所示。

图 1-27

12. 摄像机

在视口的标题栏上，通常会显示当前视口使用的摄像机名称。例如，透视视口通常显示 persp，表示使用的是透视摄像机，如图 1-28 所示。

图 1-28

摄像机用于定义视角和渲染场景，可以从特定角度查看场景，创建相机的几种方式如图1-29、图1-30、图1-31所示。

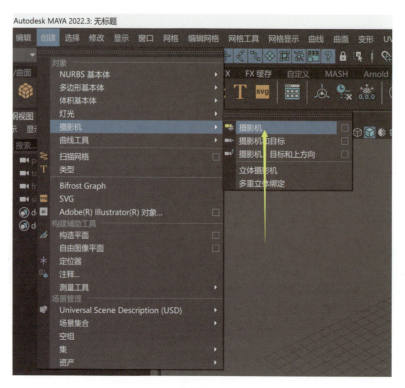

图 1-29

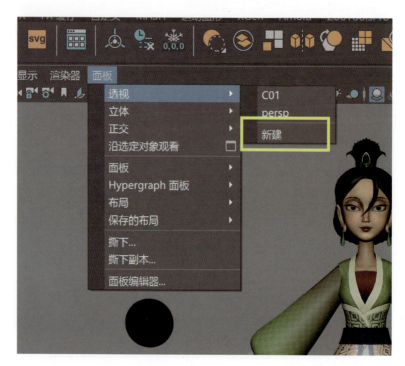

图 1-30

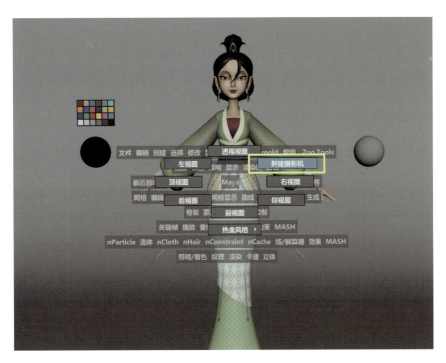

图 1-31

在 Maya 中切换不同的摄像机视角，查看场景中不同摄像机的内容和角度，方便进行场景编辑和动画制作，如图 1-32 所示。

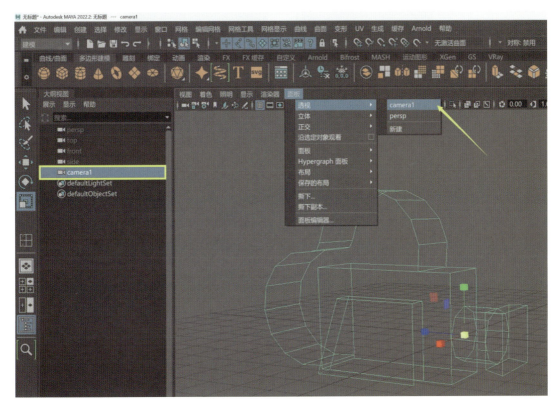

图 1-32

13. 大纲视图

大纲视图显示了场景中所有对象的层次结构。可以在大纲视图中查看和管理对象、组件和层，包括模型、灯光、相机、动画控制器、约束。大纲视图分上、下两层，用于处理超大场景之间的物体切换，如图1-33所示。

图 1-33

1.3 多边形建模概念

多边形建模是三维计算机图形学中一种基本的建模技术。它的核心思想是通过在三维空间中定义顶点、边和面的组合来创建复杂的三维模型。在多边形建模中，几何形状通常以多边形网格的形式表示，其中每个多边形都由一组相邻的顶点和边组成。

在这个过程中，建模艺术家使用各种多边形工具和技术，例如细分曲面、环和边缘环以及填充等。初始阶段通常涉及创建基础几何体，如立方体或球体，然后通过编辑、变形和添加细节逐步构建形状，再进行拉伸、挤压、旋转等操作，以便更好地控制模型的外观。

在整个建模流程中，艺术家需要关注拓扑学和规范化，以确保模型在后续阶段（如动画和渲染）

中表现良好。拓扑学涉及模型的结构和连接方式，而规范化确保模型几何形状和方向的一致性。面的朝向和边的流向也是关键因素，以免在渲染过程中出现问题。

多边形建模是一项实践和经验并重的技能，建议通过不断操作和学习来深化对工具和工作流程的理解。在实际应用中，多边形建模广泛用于影视特效、电子游戏、设计可视化等领域，成为数字内容创作过程中不可或缺的一环。

多边形基本概念如下。

1. 点（vertex）

点是 3D 空间中的单个坐标位置，通常由三个浮点数（X、Y、Z）表示。多个点组成多边形的角点或顶点，如图 1-34 所示。

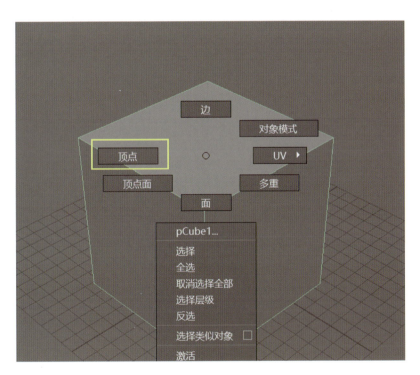

图 1-34

2. 线（edge）

线是由两个相邻点连接而成的，定义了模型中的边界或边缘，如图 1-35 所示。

3. 面（face）

面是一个由三个或多个线段（边）组成的封闭区域，形成了模型的平面表面。多边形建模中，面通常由三角形或四边形组成，如图 1-36 所示。

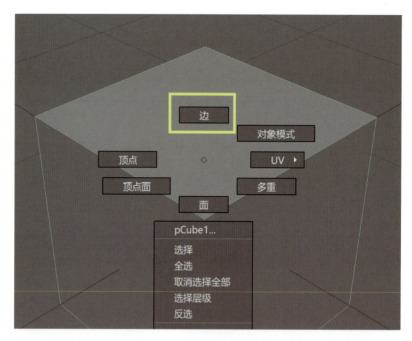

图 1-35

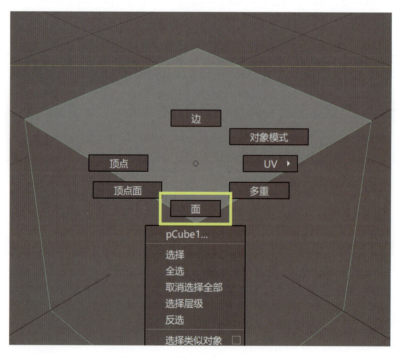

图 1-36

4. 多边形（polygon）

多边形是一种平面几何图形，由三个或多个顶点和相应的边组成。它是多边形建模中的基本构建块，如图 1-37 所示。

图 1-37

5. 三角形（triangle）

三角形是一种特殊的多边形，由三个顶点和三条边组成。三角形在计算机图形中较常用，因为它具有简单的几何结构，便于计算和渲染，如图 1-38 所示。

图 1-38

6. 四边形（quadrilateral）

四边形是由四个顶点和四条边组成的多边形。它在某些情况下更容易建模和编辑，但通常会

被分割为三角形进行渲染，如图 1-39 所示。

图 1-39

7. 模型（model）

模型是由多边形组成的 3D 对象，用来表示实际物体或抽象形状。模型包括角色、场景、建筑、道具等，如图 1-40 所示。

图 1-40

8. 网格（mesh）

模型由多个网格组成。网格是基础单位，也是由三角面组成的，如图 1-41 所示。

图 1-41

为了方便编辑网格，Maya 把网格变成了多边形。多边形是四边面，由最小单位三角形组成，两个三角形可以组成一个四边形。因为现在的数字建模后续大概率需要雕刻技术，所以创建模型的时候必须使用四边形，但是最终模型被渲染或者进入引擎或者被特效简算时都会还原成网格，这就是为什么从游戏模型中导出的模型都是三角面的。

1.4 多边形显示模式

1. 预览平滑网格

在实际应用平滑操作之前，可以使用平滑网格预览平滑版本网格的外观。
选择想要平滑的多边形网格。

·按 1 键可默认多边形网格显示（不平滑）。

·按 2 键启用框架和平滑网格显示模式。Maya 会同时显示原始网格（作为线框框架）和平滑预览，这样可以选择任一版本网格上的组件。

·按 3 键启用平滑多边形网格显示模式。Maya 仅显示平滑预览。在平滑预览上选择和编辑组件时，更改将反映到原始网格上。

2. 线框显示

可通过从视图面板菜单中选择"着色 > 线框"或按快捷键 4 来切换线框的显示，如图 1-42 所示。

图 1-42

3. 平滑着色

平滑着色是默认的多边形显示模式，使模型外观更加平滑。按快捷键 5 来切换显示，如图 1-43 所示。

图 1-43

4. 纹理模式

纹理模式显示对象的纹理贴图，能够实时查看模型上应用的纹理效果，包括颜色、图案、贴图的映射等。按快捷键 6 切换显示，如图 1-44 所示。

图 1-44

5. 灯光模式

按数字键 7 切换到灯光模式，可以调整灯光、阴影等，以更好地理解场景中的光照情况，如图 1-45 所示。

图 1-45

6. 阴影

切换到灯光模式后点击此显示阴影,在进行渲染时,阴影也会被计算,并显示在最终的渲染图像中,如图1-46所示。

图 1-46

7. 双面照明

启用双面照明可以使物体的两个表面(前面和后面)都接收和响应光照。默认情况下,Maya只渲染物体的正面,背面通常不受光的影响。启用双面照明,背面也会受到照明的影响,如图1-47所示。

图 1-47

8. 物体显示和隐藏

选中想隐藏的对象，然后按下 Ctrl+H 快捷键，隐藏当前选择的对象，使其在视图窗口中不可见，如图 1-48 所示。

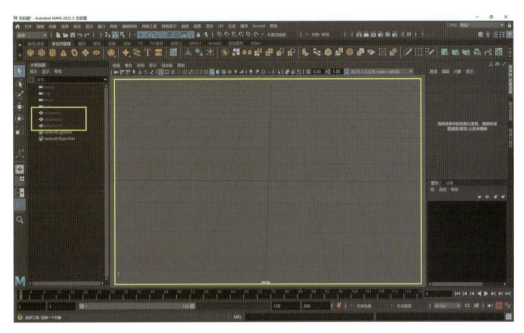

图 1-48

选择已经隐藏的对象，使用 Shift+H 快捷键，可以恢复隐藏的对象的可见性，如图 1-49 所示。

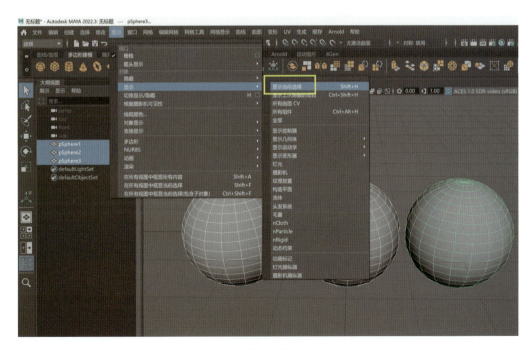

图 1-49

多边形的面同样可以用此方法隐藏，如图1-50所示。

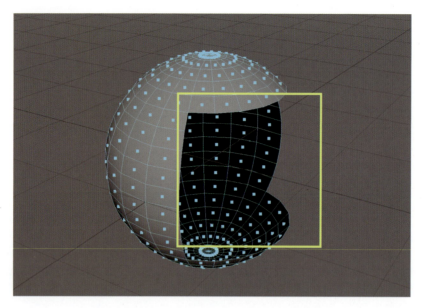

图1-50

9. 面板菜单显示

使用此菜单中的菜单项可以显示或隐藏面板中的特定对象类型（NURBS曲线、NURBS曲面、NURBS CV、NURBS壳线等内容），如图1-51所示。

图1-51

10. 关节大小

关节大小主要是为了在编辑器中更容易查看和操作对象，对于实际渲染和动画并没有直接影响。在某些情况下，调整关节大小便于进行精细的动画编辑，如图 1-52 所示。

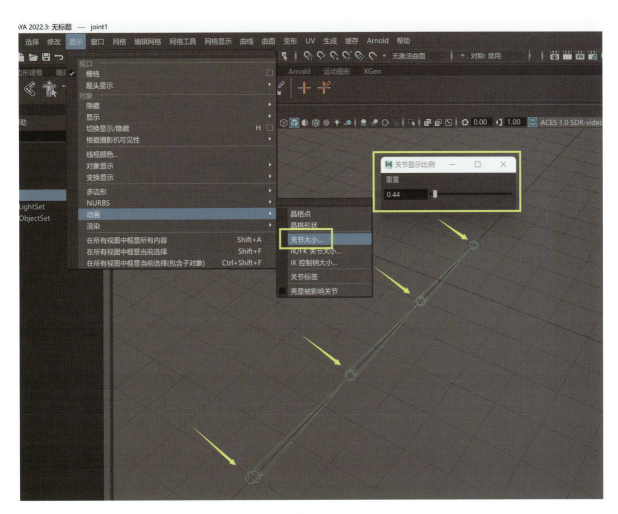

图 1-52

1.5 多边形建模基础知识

1.5.1 项目设置（重点内容）

（1）项目路径用于管理和组织项目文件以及相关资源，如纹理、场景文件、动画等。如图

1-53所示，在菜单栏中点击"文件 > 项目窗口 > 新建（当前项目的文件夹名称）> 接受"创建项目路径。

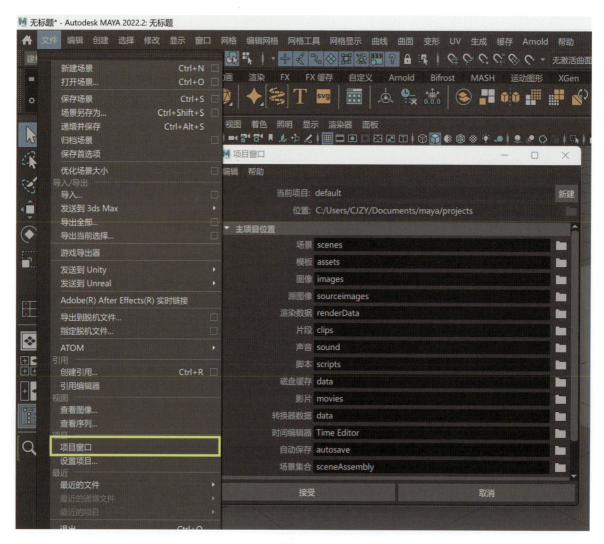

图 1-53

（2）Maya 的项目路径和项目。

·文件夹命名不允许存在中文和字符，例如 !@# ￥ %……&。

·文件夹命名不允许仅存在数字，例如 001。

·文件夹命名不允许数字开头，例如 001。

·通过设置和使用项目路径，可以更有效地组织和管理 Maya 项目，确保文件和资源都在项目的指定位置，而不会散落在计算机中的不同文件夹中。这对于团队协作和项目管理非常重要。

（3）"菜单 > 文件"选项中可以保存当前的场景文件，保存文件的快捷键是 Ctrl+S，如果当前文件没有保存过，会提示"另存为"，如图 1-54 所示。在弹出的"另存为"窗口中可以看到当前的项目文件夹和文件夹位置，场景存放在 scenes 文件夹中。

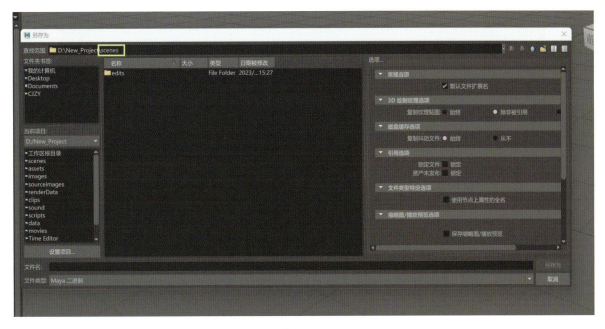

图 1-54

（4）为了方便现在和以后查看面，切换选择面的显示方式为"中心"。在菜单中点击"窗口 > 设置/首选项 > 首选项 > 选择"，如图 1-55 和图 1-56 所示，将"多边形选择"里的"选择面的方式"改为"中心"，这样设置后在模型面模式的面中心会有一个点。

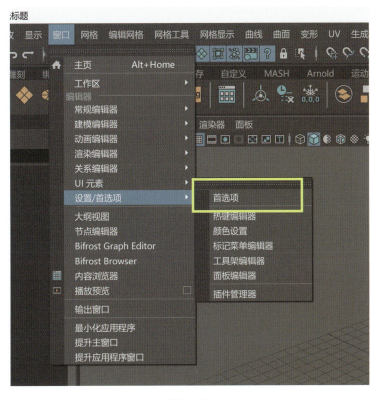

图 1-55

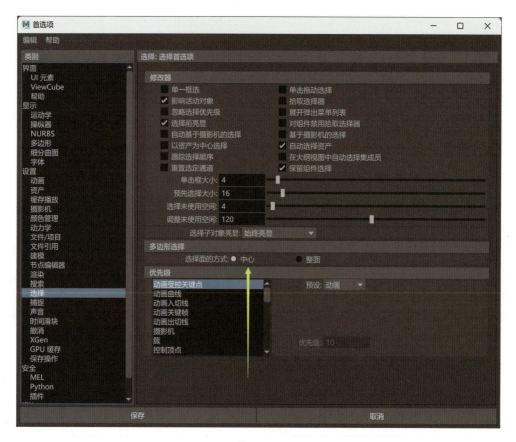

图 1-56

1.5.2 添加到工具架

将常用的功能或命令添加到工具架上可以提高效率。如图 1-57 所示，鼠标放在菜单项上按下 Shift+Ctrl+ 鼠标左键，即可将功能或命令添加到当前打开的工具架上。如果要删除工具架上的功能或命令，只需要点击鼠标右键，确定"删除"即可，如图 1-58 所示。

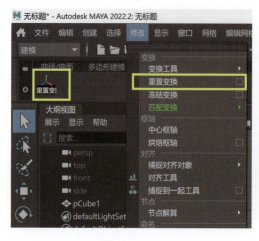

图 1-57

图 1-58

1.5.3 多边形模型常用基础知识

（1）用鼠标左键点击选择，也可以用鼠标左键点住拖动框选，选中多边形后按下 F 键即可最大化显示选中的多边形，如图 1-59 所示。

图 1-59

（2）通过选择多边形的顶点、边、面，可以实现不同类型的编辑，从而可以更好地操控和修改。在选择的多边形上按住鼠标右键可切换选择模式，如图 1-60 所示，这里切换为顶点。

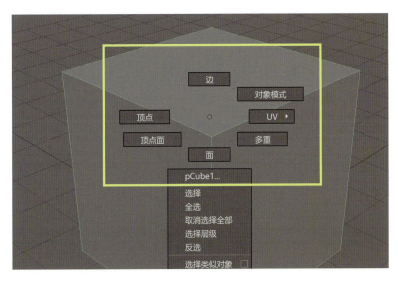

图 1-60

（3）进一步编辑多边形，切换为顶点之后选择顶点，在工具箱中选择移动工具，如图 1-61 和图 1-62 所示，快捷键为 W。

图 1-61　　　　　　　　　　　　图 1-62

（4）点击手柄的一个箭头可以让顶点朝箭头的方向移动，如图 1-63 所示，也可以框选多个点进行移动，如图 1-64 所示。

图 1-63

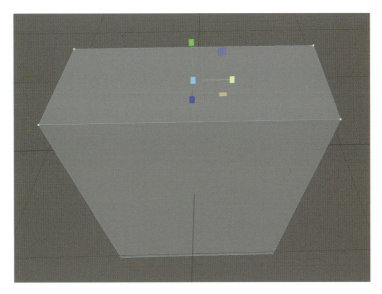

图 1-64

（5）选择多个顶点后在工具箱选择缩放工具，快捷键为 R，可缩放点的大小，如图 1-65 所示。

（6）选择多个顶点后在工具箱选择旋转工具，快捷键为 E，可旋转点的位置，如图 1-66 所示。

以上这些操作在边模式和面模式中都适用。

图 1-65

图 1-66

（7）如果要将模型中的边展平，或与其他边或平面对齐，可选择这些点用缩放工具打直，如图 1-67 所示。

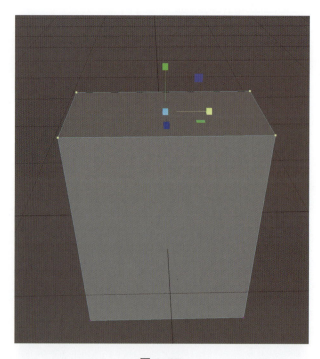

图 1-67

（8）鼠标放在多边形上，按住鼠标右键切换对象模式，可用工具箱对整个多边形进行移动、旋转、缩放，如图 1-68 所示。

图 1-68

（9）软选择是 Maya 中一种用于编辑模型的强大工具。它允许在编辑一个顶点、边或面时，影响到附近的其他顶点、边或面，使编辑更加平滑自然。选择想要编辑的顶点、边或面，按 B 键切换至软选择的状态。长按 B 键 + 鼠标左键，左右滑动，可以调节软选择范围，如图 1-69 所示。

图 1-69

1.5.4 自定义坐标轴

(1)自定义对象的坐标轴,以便更好地对齐、旋转和缩放对象。选中多边形后按 D 键可以更改坐标轴的位置和方向,更改完毕后按 D 键取消"坐标轴自定义",如图 1-70 所示。

图 1-70

(2)也可以将坐标轴吸附到另一个对象的点,让多边形围绕另一个多边形旋转,如图 1-71 所示。

图 1-71

1.5.5 复制对象

1. 复制

在需要多个重复对象时可进行复制操作，可在菜单中选择"编辑 > 复制"，快捷键是 Ctrl+D，如图 1-72 所示。图 1-73 中的球是通过复制生成的。

图 1-72

图 1-73

2. 特殊复制

（1）可以使用"特殊复制"功能来复制对象，如图1-74所示，并应用各种变换和额外选项。务必在复制后检查新对象，确保按预期方式复制并应用了所需的变换和连接。

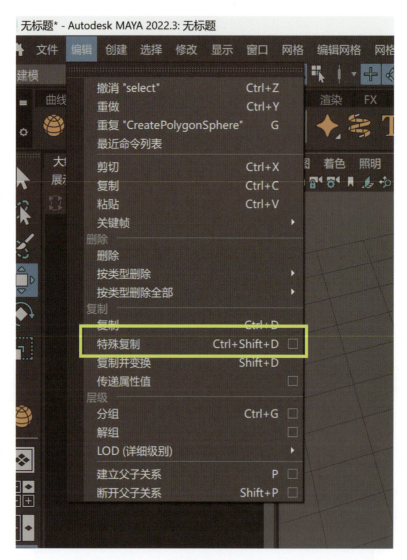

图 1-74

（2）想要围绕一个点复制一圈，首先更改对象的坐标到某一点，打开特殊复制选项面板，Y轴旋转60°，副本数为5（每60°复制一个，一共5个），如图1-75所示。

（3）特殊复制还可以创建原始对象的实例，这些实例与原始对象共享相同的几何数据。这意味着无论更改原始对象的形状或属性，所有实例都会同时更新。在"特殊复制"选项面板将几何体类型改为"实例"，如图1-76所示，对模型的操作会应用到其他实例。

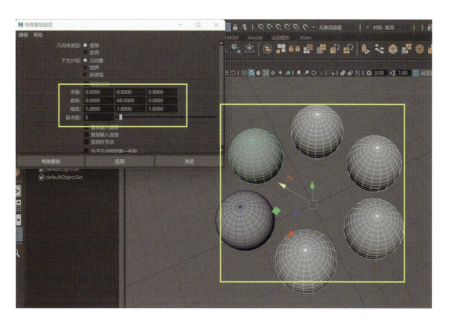

图 1-75

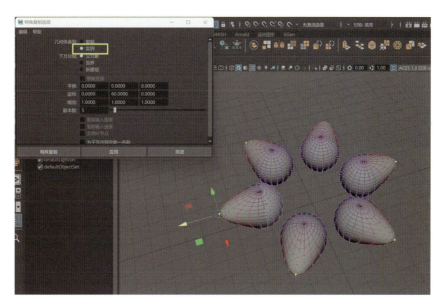

图 1-76

1.5.6 模型结合、分离

要合并多个多边形,可以创建一个单一的模型或将它们的顶点、边和面结合在一起。选择需要结合的多边形,按下 Shift+ 鼠标右键选择"结合"将获得一个单一模型,如图 1-77 所示。如果要分开多边形,就选择"分离"。结合和分离操作会影响大纲中模型的层级和逻辑关系,对模型的规范提交会有影响,应该注意及时修改。结合和分离是清除模型 BUG 的主要方法,导出 obj 文件后再导入也可以清除模型 BUG。

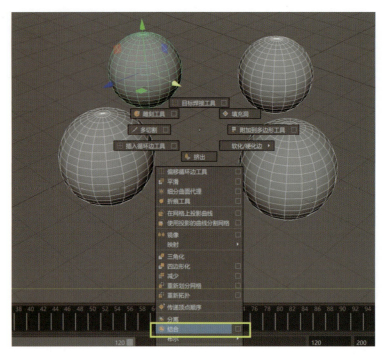

图 1-77

1.5.7 中心枢轴、重置变换

(1) 如果轴出现在多边形之外,点击菜单"修改 > 中心枢轴",对象的轴将会被更新到中心,如图 1-78 所示。

图 1-78

(2) 将多边形的平移、旋转、缩放恢复到其默认状态或原始状态,可以使用"重置变换",

如图 1-79 所示。如果对象的平移、旋转、缩放都是默认值，那就只有轴会移动到栅格中心，这对于清除任何之前应用的变换操作都非常有用。

图 1-79

1.5.8 冻结变换

冻结变换是一种重要的操作，可以将对象的平移（位置）、旋转和缩放值重置为零，即恢复到默认状态，同时保留对象的当前位置、旋转和缩放状态，尤其是在建模完成后准备导出模型或在动画中使用模型时。菜单"修改 > 冻结变换"，如图 1-80 所示。

图 1-80

1.5.9 删除历史和非变形器历史

历史记录包含应用于对象的所有操作,如平移、旋转、缩放、合并、挤出等。有时,为了简化对象,并减少文件大小,需要删除对象上的历史,点击菜单"编辑 > 按类删除 > 历史",快捷键为 Alt+Shift+D。

删除非变形历史通常是指删除对象上的所有非变形节点,以简化场景并压缩文件体积(图1-81)。这在已经完成了变形的模型、动画等中很有用,并且可以保持文件整洁。但这也意味着失去了编辑的灵活性,因为删除历史后无法再回溯或调整之前的操作。

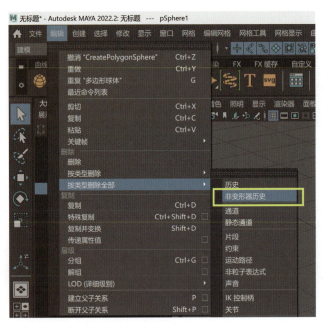

图 1-81

1.5.10 插入循环边

在三维建模软件中,插入循环边是一种常见的操作,用于在模型的表面插入新的边循环线以增加细分或调整模型的拓扑结构。

1. 多切割

按住 Shift+ 鼠标右键选择"多切割"功能,鼠标放在多边形上按住 Ctrl 键可插入循环线,如图 1-82 所示。

2. 插入循环边工具

按住 Shift+ 鼠标右键选择"插入循环边工具"并点击线段即可,如图 1-83 所示。

图 1-82

图 1-83

3. 插入循环边工具选项

按住 Shift+ 鼠标右键选择"插入循环边工具",将保持位置设置为"多个循环边",循环边数设置为 5,如图 1-84 所示。

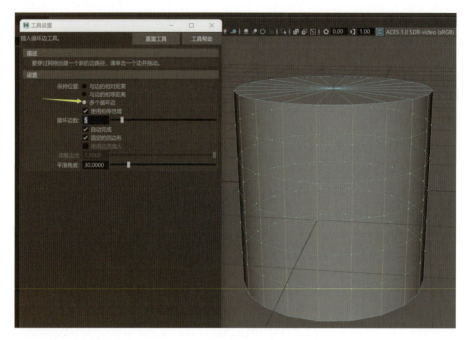

图 1-84

1.5.11 删除边

在三维建模软件中，删除边是一种常见的操作，用于调整模型的拓扑结构。选择需要删除的线，按住 Shift+ 鼠标右键选择"删除边"即可删除，如图 1-85 所示。切记如果按 Delete 或 Backspace 键，删除的线会在多边形上保留相交的点，所以需要使用此功能删除线。

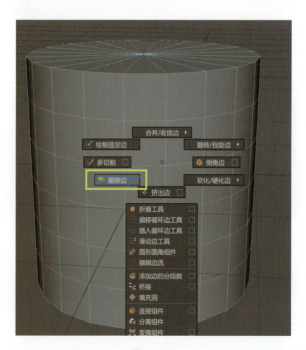

图 1-85

第 2 章 多边形编辑

2.1 多边形建模进阶常用知识

2.1.1 显示层编辑器

Maya 的显示层编辑器是一个用于管理场景中对象可见性的工具。显示层允许用户组织场景，并在不改变场景结构的情况下控制对象的外观和行为。以下是使用 Maya 显示层编辑器的基本步骤。

（1）默认情况下，层编辑器显示在通道盒面板的底部，Maya 界面的右下角。单击右上角"通道盒 / 层编辑器"图标可将其打开，如图 2-1 所示。

图 2-1

（2）层编辑器其他打开方式：在菜单栏中选择"窗口 > 常规编辑器 > 显示层编辑器"，如图 2-2 所示。

（3）创建新的显示层：在显示层编辑器中，点击底部的"+"按钮或者右键点击空白处并选择"创建新层"。新建的显示层应合理命名，以便后续识别和管理，如图 2-3 所示。

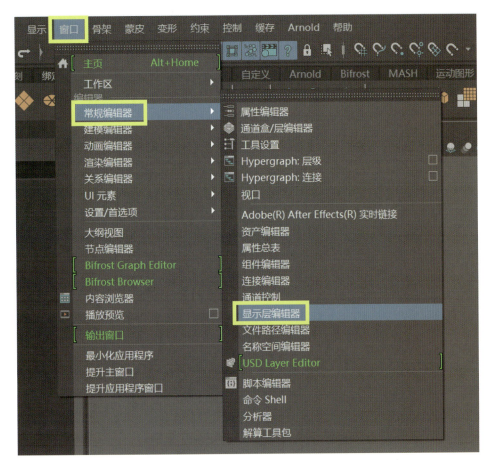

图 2-2

图 2-3

（4）将对象添加到显示层：选中场景中的对象，右键点击并选择"添加选定对象"，如图 2-4 所示。

（5）控制显示层属性：显示层编辑器可以调整每个显示层的属性，如可见性、渲染属性等。点击层的右侧的图标可以切换属性，如可见性的切换，如图 2-5 所示。

（6）切换显示层的可见性：通过在显示层编辑器中点击"V"图标切换显示层的可见性，从而控制哪些层在场景中可见。

图 2-4

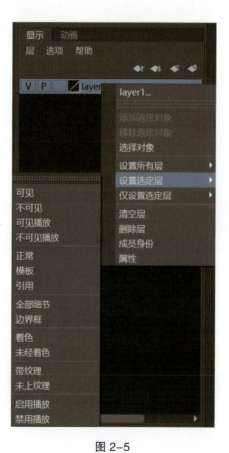

图 2-5

（7）删除显示层：在显示层编辑器中，选中要删除的层，然后点击"删除层"，以清理不再需要的显示层，如图 2-6 所示。

图 2-6

（8）每个层名称旁边显示的 V、P 和 T 是视图设置，可以启用和禁用它们，如图 2-7 所示。

V 表示显示或隐藏层。

P 表示在播放期间该层是可见的。关闭"P"，可在播放期间隐藏该层。

T 表示层中的对象已模板化，它们显示在线框中且不可选。空框表示层中的对象正常并可供选择。

图 2-7

2.1.2　倒角

倒角是一种建模工具，用于在模型的边缘或角落处创建斜角或倒角效果。这个工具对于调整

模型的外观、改进边缘流、增加模型的真实感等方面非常有用。

在主菜单栏中选择"编辑网格 > 倒角"（快捷键：Ctrl+B 键），如图 2-8 所示。倒角操作可用于使边缘看起来更加圆滑，减少硬边和锐角，如图 2-9 所示。

图 2-8

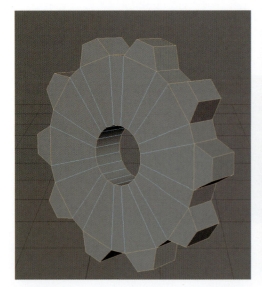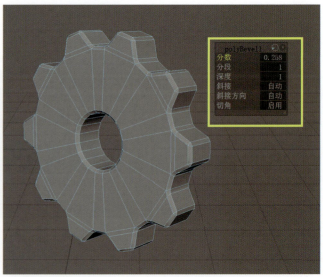

图 2-9

倒角工具提供了一些选项，以便调整倒角操作。以下是 Maya 中倒角工具的一些常见选项。

·分数（距离）：控制倒角的距离，即边缘被倒角的程度。用户可以输入具体的数值来定义距离。

·分段（段数）：允许定义倒角的细分数，即倒角被分成多少个部分。增加段数可以使倒角更加平滑。

·深度：调整向内或向外倒角边的距离，默认值为 1。

·斜接：确定另外涉及一个或多个非倒角边时相交的倒角边如何接合到一起。

·斜接方向：确定斜接设置为非"无"（None）时角顶点的移动方向。

·切角：用于指定是否要对倒角边进行切角（倾斜）处理。默认设置为启用。

以上选项可以在 Maya 倒角工具的属性编辑器中找到。根据具体的建模需求，这些选项可以调整，以获得期望的倒角效果。请注意，Maya 的版本可能会有所不同，因此具体的选项和界面可能会有些变化。

倒角工具可用于创建更加真实的模型，减少硬边和硬角，使模型看起来更加自然。确保在使用该工具之前备份文件，以便在需要时恢复到之前的状态。

2.1.3　激活对象或世界对称

激活对象或世界对称是一种用于创建对称模型的工具。该功能允许用户对模型进行对称操作，使其两侧相互镜像，从而提高建模的效率。

（1）从标记菜单中选择"对称 > 对象"或"世界"（快捷键：按住 Ctrl+Shift 键的同时单击鼠标右键，或按住 Q 键并在场景中单击），如图 2-10 和图 2-11 所示。

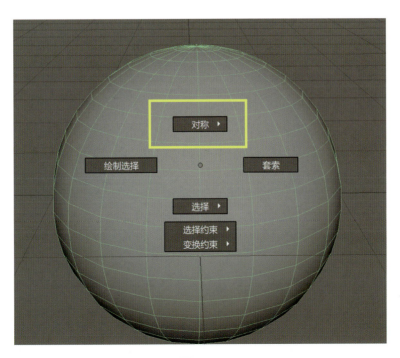

图 2-10

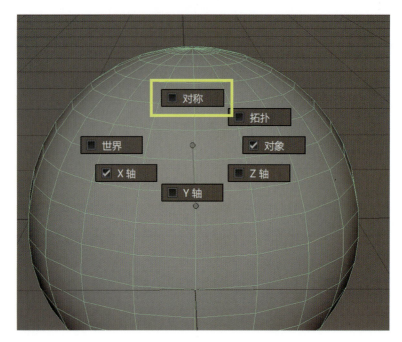

图 2-11

（2）激活对象或世界对称可以在模型的两侧同时对称编辑和调整，如角色、动物、车辆等。

无论是激活对象对称还是世界对称，这些对称工具在创建对称的模型形状时非常有用。确保在使用这些工具之前备份文件，以便在需要时恢复到之前的状态。

2.1.4　提取面和复制面

1. 提取面

提取面是一种用于将模型的面分离成独立对象的工具。这个操作允许用户从一个复杂的模型中分离出一个或多个面，从而创建新的几何体。

选择多边形的面，然后使用"编辑网格 > 提取"将其与多边形断开（快捷键：Shift+ 鼠标右键，选择提取面）。提取操作通过基于当前选择的多边形的面来与多边形分离，如图 2-12 所示。

提取面工具对于在模型中创建分离的几何体、进行细节雕刻或进行独立对象的建模非常有用。确保在使用该工具之前备份文件，以便在需要时恢复到之前的状态。

2. 复制面

复制面是一种复制和创建模型表面的工具。这个工具允许用户选择一个或多个面，并在同一对象内或不同对象之间创建这些面的副本。

选择要复制的面，并选择"编辑网格 > 复制"（快捷键：Shift+ 鼠标右键，选择提取面），如图 2-13 所示。

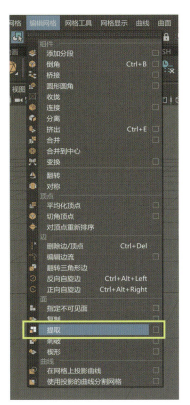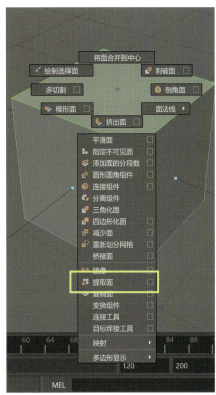

图 2-12

图 2-13

复制面工具对于在同一对象内或不同对象之间创建重复的几何形状非常有用,这些复制的面可以用于形成重复的模式、创建对称结构,或者进行其他建模任务。确保在使用该工具之前备份文件,以便在需要时恢复到之前的状态。

2.1.5 合并顶点

合并顶点是一种用于将模型中相邻的顶点合并为一个顶点的工具。这个工具对于优化模型的拓扑结构、减少顶点数量、确保模型的表面光滑等都非常有用。

选择需要合并的两个顶点,按住键盘上的 Shift+ 鼠标右键,选择合并顶点。此功能可以调整一定距离的顶点进行合并,如图 2-14、图 2-15 和图 2-16 所示。

距离阈值是一个用于确定何时两个顶点应该被认为是相邻并被合并的参数。该阈值表示两个顶点之间的最大允许距离。如果两个顶点之间的距离小于或等于设定的距离阈值,那么它们将被认为是相邻的,从而被合并成一个顶点。

简单来说,距离阈值是一个控制合并操作的参数,可以通过调整这个值来影响合并的精度和效果。

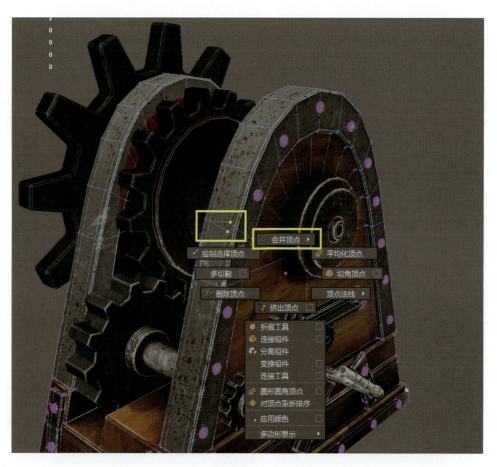

图 2-14

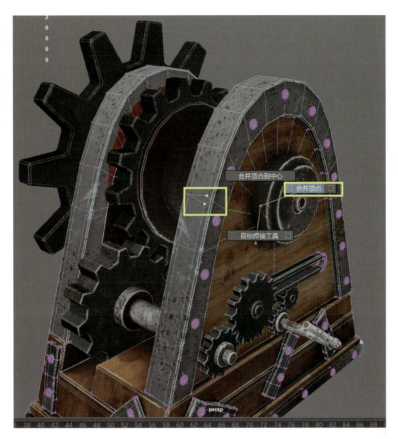

图 2-15

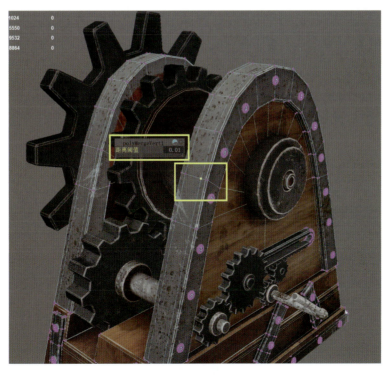

图 2-16

距离阈值的设置取决于具体场景和需求。如果距离设置得太小，可能会合并不需要合并的顶点；如果距离设置得太大，可能会导致合并的顶点太多，损失模型的细节。在调整距离阈值时，建议先尝试不同的值，然后检查合并后的结果，确保达到预期的效果。

总的来说，合并顶点是建模过程中的一项常见任务，用于简化模型、减少不必要的几何细节，以及确保模型的几何结构符合要求。这一步骤通常在创建模型的初期或者在进行优化时使用。

2.1.6 硬化边/软化边

"硬化边"及"软化边"工具用于控制模型表面的法线方向，从而影响光照和渲染效果的功能。硬化边可以使边缘变得更加锐利，软化边可以使模型的边缘过渡更加平滑。这对于调整模型的外观和表面光照效果非常有用。

（1）选择需要软化或硬化的边。

（2）选择"网格显示 > 硬化边"或"网格显示 > 软化边"，如图 2-17 所示。或者按住键盘上的 Shift+ 鼠标右键，选择"软化/硬化边"，如图 2-18 所示。

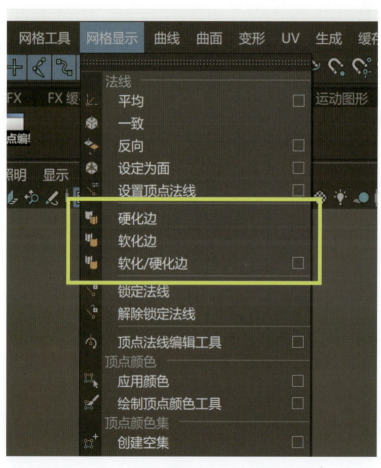

图 2-17

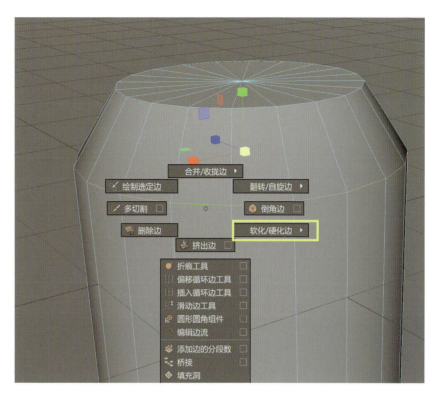

图 2-18

图 2-19 中分别为全部软化边、全部硬化边、部分软化/硬化边（从左到右排序）。

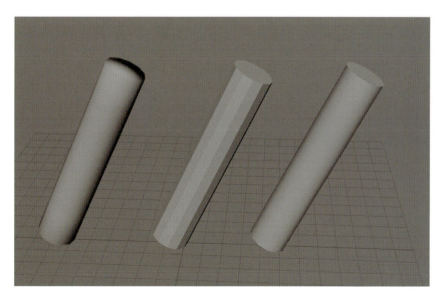

图 2-19

2.1.7 编辑边流

编辑边流工具是一种用于编辑模型边流形状的功能。边流是指模型中边缘的整体方向和流向。

调整边流可以更好地控制模型的曲面、流线和整体外观，具体操作方法如下。

（1）选择网格中需要编辑边流的边。

（2）选择"编辑网格 > 编辑边流"，如图 2-20 所示。或者按住键盘上的 Shift+ 鼠标右键，选择"编辑边流"，可调整边的位置以适合周围网格的曲率，如图 2-21 所示。

图 2-20

图 2-21

2.1.8 刺破面

刺破面是一种建模工具,用于在多边形网格模型中创建新的面。这个操作会在现有的面上插入新的顶点,并通过这些新的顶点创建一个新的面,在需要将凹凸或缩进等细节添加到多边形面的情况下,刺破面十分有用。

选择一个或多个面,然后选择"编辑网格 > 刺破",将新顶点添加到选定面的中心。如图 2-22 所示,或者按住键盘上的 Shift+ 鼠标右键,选择"刺破面",如图 2-23 所示。

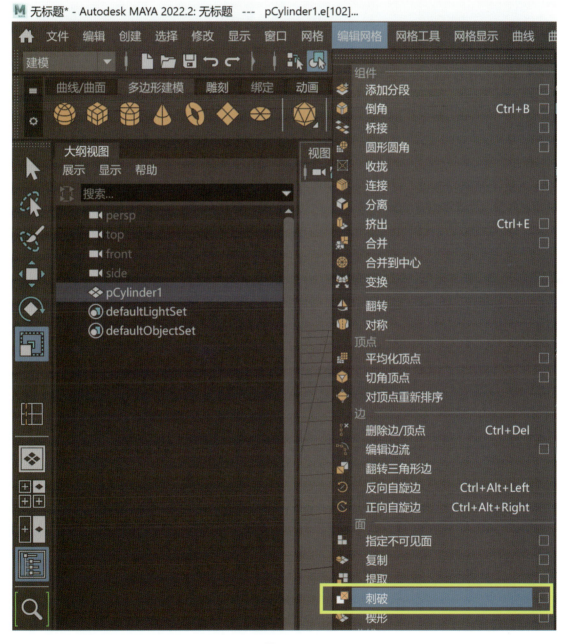

图 2-22

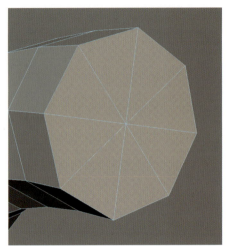

图 2-23

2.1.9 扫描网格

"扫描网格"可通过"创建 > 扫描网格",或者在"多边形建模"里的快捷方式进行调用。扫描网格可以从曲线的长度生成可编辑网格,从而创建大量的有机和硬曲面形状,如管道、电缆、绳索以及天花线等建筑细节。注:只有Maya2022及以上版本有此功能。

若要打开"扫描网格",请在选择曲线后,从"建模"菜单集中选择"曲线 > 扫描网格",如图 2-24 和图 2-25 所示。

图 2-24

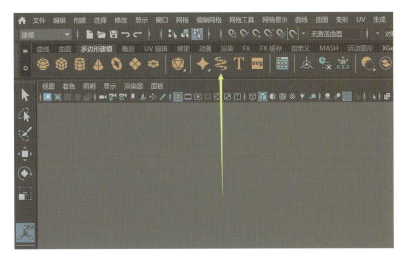

图 2-25

"多边形建模"里的快捷方式,如图 2-26 所示。

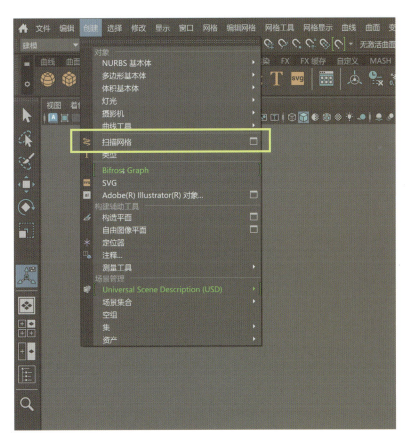

图 2-26

• 扫描剖面

"扫描剖面"可用于设置曲线扫描形状。每种扫描剖面都有相应剖面类型的特定设置。此部分的末尾列出了所有剖面类型共有的扫描剖面属性,如图 2-27 所示。

图 2-27

• 锥化曲线

在"锥化曲线"渐变 UI 中添加控制点，以沿扫描路径的长度建可变锥化，如图 2-28 所示。

图 2-28

• 插值

选择对应模式来调整多边形模型的精度（段数）。

2.2 数字模型实训

2.2.1 卡通水井制作

卡通水井制作见图 2-29。

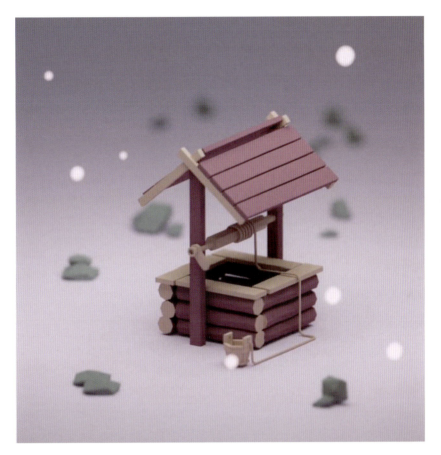

图 2-29

1. 卡通水井制作知识点

（1）掌握软件基础操作。

（2）掌握文件存储格式、命名规范。

（3）掌握基础多边形的移动、旋转、缩放。

（4）掌握不同基础多边形创建。

（5）掌握基础多边形通道盒段数修改。

（6）掌握多边形倒角。

（7）掌握大纲打组、命名。

（8）掌握多边形插入线段操作。

（9）掌握多边形挤出操作。

（10）掌握删除线段遗留点问题。

（11）掌握对象隐藏和显示。

（12）掌握多边形模型合并操作。

（13）掌握各多边形的单独显示功能。

（14）掌握激活选定对象。

（15）掌握曲线制作绳状物体。

（16）清理优化模型。

（17）完成的大纲所有文件应该整体打在一个组内。

2. 卡通水井制作要求

（1）创建一个名为 CZ_Model 的工程文件夹。

（2）模型的组命名为 ShuiJing_Grp。

（3）模型比例正确，没有多余的模型。

（4）模型无非法面。

（5）模型须冻结变换。

（6）模型无多余历史记录。

（7）可以在教程的基础上添加更多细节。

2.2.2 我的世界场景制作

我的世界场景制作见图 2-30。

1. 我的世界场景制作知识点

（1）掌握基础软件操作。

（2）掌握文件存储格式、命名规范。

（3）掌握基础多边形的移动、旋转、缩放。

（4）掌握不同基础多边形创建。

（5）掌握多边形倒角。

（6）掌握大纲打组、命名。

（7）掌握多边形插入线段操作。

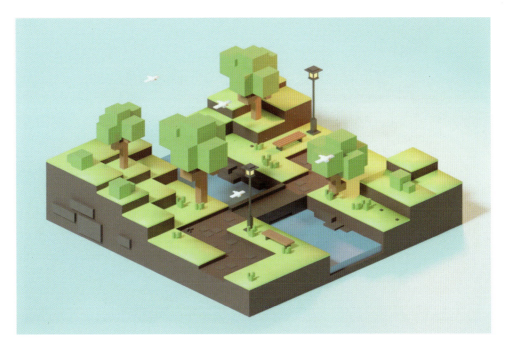

图 2-30

(8)掌握多边形挤出操作。

(9)清理优化模型。

2. 我的世界场景制作要求

(1)创建一个名为 CZ_Model 的工程文件夹。

(2)完成的大纲所有文件应该整体打在一个组内。

(3)模型的组命名为 WoDeShiJie_Grp。

(4)模型比例正确,没有多余的模型。

(5)模型无非法面。

(6)模型须冻结变换。

(7)模型无多余历史记录。

(8)可以在教程的基础上添加更多细节。

2.2.3 机械键盘制作

机械键盘制作见图 2-31。

1. 机械键盘制作知识点

(1)掌握基础软件操作。

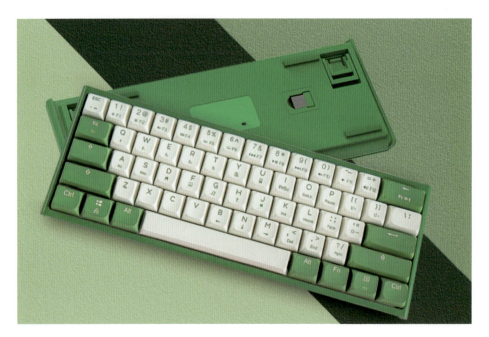

图 2-31

（2）掌握文件存储格式、命名规范。

（3）掌握基础多边形的移动、旋转、缩放。

（4）掌握不同基础多边形创建。

（5）掌握多边形倒角。

（6）掌握大纲打组、命名。

（7）掌握多边形插入线段操作。

（8）掌握多边形挤出操作。

（9）清理优化模型。

2. 机械键盘制作要求

（1）创建一个名为 CZ_Model 的工程文件夹。

（2）完成的大纲所有文件应该整体打在一个组内。

（3）模型的组命名为 JianPan_Grp。

（4）模型比例正确，没有多余的模型。

（5）模型无非法面。

（6）模型须冻结变换。

（7）模型无多余历史记录。

（8）可以在教程的基础上添加更多细节。

2.2.4 草地制作

草地制作见图 2-32。

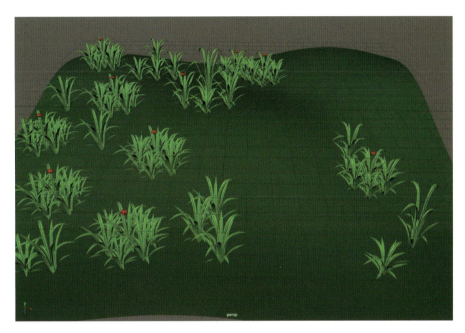

图 2-32

1. 草地制作知识点

（1）掌握基础软件操作。

（2）掌握文件存储格式、命名规范。

（3）掌握基础多边形的移动、旋转、缩放。

（4）掌握不同基础多边形创建。

（5）掌握多边形倒角。

（6）掌握大纲打组、命名。

（7）掌握多边形插入线段操作。

（8）掌握多边形挤出操作。

（9）清理优化模型。

（10）掌握软选择的运用。

（11）掌握转换命令。

（12）掌握扫描网格操作。尝试使用 Maya 的 mesh 工具做一个分布，或者使用 xgen 做一个分布。对比两种分布形式有何不同？

2. 草地制作要求

（1）创建一个名为 CZ_Model 的工程文件夹。

（2）完成的大纲所有文件应该整体打在一个组内。

（3）模型的组命名为 CaoDi_Grp。

（4）模型比例正确，没有多余的模型。

（5）模型无非法面。

（6）模型须冻结变换。

（7）模型无多余历史记录。

（8）可以在教程的基础上添加更多细节。

2.2.5　中国亭子制作

中国亭子制作见图 2-33。

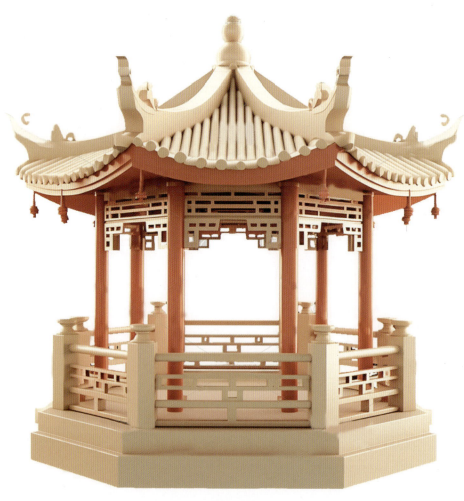

图 2-33

1. 中国亭子制作知识点

（1）掌握基础软件操作。

（2）掌握文件存储格式、命名规范。

（3）掌握基础多边形的移动、旋转、缩放。

（4）掌握不同基础多边形创建。

（5）掌握多边形倒角。

（6）掌握大纲打组、命名。

（7）掌握多边形插入线段操作。

（8）掌握多边形挤出操作。

（9）清理优化模型。

（10）掌握翻转法线操作。

（11）掌握提取工具。

（12）掌握扫描网格操作。

2. 中国亭子制作要求

（1）创建一个名为 CZ_Model 的工程文件夹。

（2）完成的大纲所有文件应该整体打在一个组内。

（3）模型的组命名为 ZhongGuoTingZi_Grp。

（4）模型比例正确，没有多余的模型。

（5）模型无非法面。

（6）模型须冻结变换。

（7）模型无多余历史记录。

（8）可以在教程的基础上添加更多细节。

2.2.6 掌上游戏机制作

掌上游戏机制作见图 2-34。

1. 掌上游戏机制作知识点

（1）掌握基础软件操作。

（2）掌握文件存储格式、命名规范。

（3）掌握基础多边形的移动、旋转、缩放。

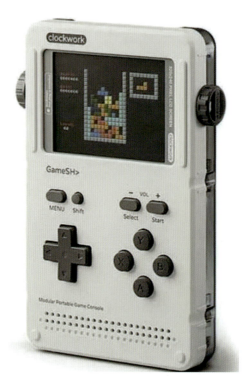

图 2-34

（4）掌握不同基础多边形创建。

（5）掌握多边形倒角。

（6）掌握大纲打组、命名。

（7）掌握多边形插入线段操作。

（8）掌握多边形挤出操作。

（9）清理优化模型。

（10）掌握翻转法线操作。

（11）掌握提取工具。

（12）掌握多切割工具。

2. 掌上游戏机制作要求

（1）创建一个名为 CZ_Model 的工程文件夹。

（2）完成的大纲所有文件应该整体打在一个组内。

（3）模型的组命名为 ZhangShangYouXiJi_Grp。

（4）模型比例正确，没有多余的模型。

（5）模型无非法面。

（6）模型须冻结变换。

(7)模型无多余历史记录。

(8)可以在教程的基础上添加更多细节。

2.2.7　琵琶制作

琵琶制作见图 2-35。

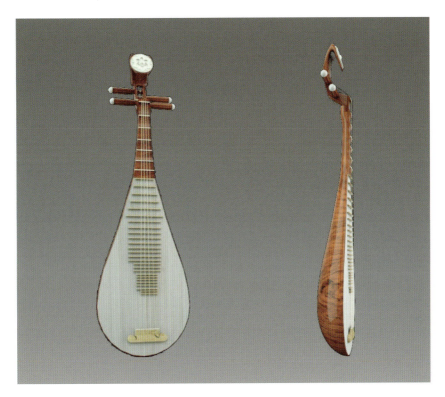

图 2-35

1. 琵琶制作知识点

(1)掌握基础软件操作。

(2)掌握文件存储格式、命名规范。

(3)掌握基础多边形的移动、旋转、缩放。

(4)掌握不同基础多边形创建。

(5)掌握多边形倒角。

(6)掌握大纲打组、命名。

(7)掌握多边形插入线段操作。

(8)掌握多边形挤出操作。

(9)清理优化模型。

（10）掌握翻转法线操作。

（11）掌握提取工具。

（12）掌握多切割工具。

（13）掌握创建多边形工具。

2. 琵琶制作要求

（1）创建一个名为 CZ_Model 的工程文件夹。

（2）完成的大纲所有文件应该整体打在一个组内。

（3）模型的组命名为 PiPa_Grp。

（4）模型比例正确，没有多余的模型。

（5）模型无非法面。

（6）模型须冻结变换。

（7）模型无多余历史记录。

（8）可以在教程的基础上添加更多细节。

第 3 章 UV 拆分

3.1 UV 概念和作用

在三维图形领域，UV（纹理坐标或纹理映射坐标）是一种用于描述模型表面纹理映射的坐标系统。UV 坐标为三维模型的每个顶点指定了在纹理图像上的位置，实现了将纹理映射到三维模型表面的目的。UV 映射是一种关键技术，它允许二维图像或纹理无缝贴附到三维模型表面，从而提升模型的外观和真实感。

UV 坐标系统采用二维坐标，由两个轴（通常称为 U 轴和 V 轴）组成，与三维模型的坐标系统有所不同。在 Maya 中，UV 是三维模型表面纹理映射的基础。每个顶点都有相应的 UV 坐标，定义了纹理在模型表面的位置。Maya 使用 0 到 1 的范围表示 UV 坐标。其中，0 表示纹理的起始位置，1 表示结束位置。理解 Maya 中的 UV 概念是关键，因为它直接影响模型表面的纹理映射和最终渲染效果。

三维软件通常提供 UV 映射编辑工具，便于手动编辑模型的 UV 映射，包括对 UV 坐标的平移、旋转、缩放和调整，以达到所需的纹理映射效果。

此外，UV 坐标也用于控制纹理在模型表面的重复和平铺效果。调整 UV 坐标的范围和比例，可以在模型表面实现重复纹理的效果，或者使纹理沿着模型表面平铺，以满足不同的设计需求。

UV 映射还允许对纹理进行变形，以适应模型的形状和透视效果。这对于在模型上创建自然而真实的外观非常重要。此外，UV 坐标也被用于描述光照和材质的属性，如法线贴图、高度图等，从而影响光照和表面细节。UV 映射的精确性和合理性对于最终呈现的质量至关重要。

尽管默认情况下 Maya 会为许多基本体类型创建 UV，但在大多数情况下需要重新排列 UV。此外，编辑曲面网格时，UV 纹理坐标的位置不会自动更新。

大多数情况下，模型完成后被指定纹理之前可以映射并排列 UV。否则，更改模型将使模型与 UV 之间不匹配，而且会影响纹理在模型中出现的方式。

了解 UV 的概念并将 UV 正确映射到曲面，对于在多边形和细分曲面上生成纹理是必不可少的。如果需要在 3D 模型上绘制纹理、毛发或头发，这一点也非常重要，如图 3-1 所示。

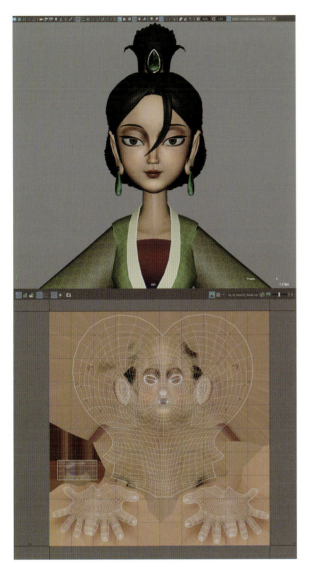
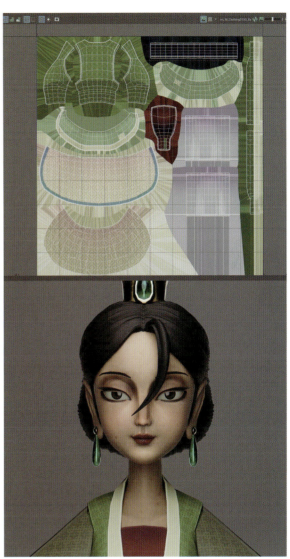

图 3-1

3.2 Maya 的 UV 拆分工具

3.2.1 UV 编辑器

首先，UV 编辑器支持 UV 展开功能，用户能够将三维模型的表面展开到二维空间，以更清晰

地查看每个顶点的 UV 位置。这使用户可以全面控制 UV 布局，为后续的编辑提供了基础。

其次，编辑器内嵌各种选择和编辑工具，包括选择、移动、旋转、缩放等。这些工具使用户可以在 UV 空间中精准地操作 UV 坐标。用户可以根据设计需求对模型的 UV 布局进行细致的调整，确保最终的纹理效果符合预期。

UV 布局优化是另一个关键特点。编辑器提供了自动和手动两种布局优化工具，帮助用户最大限度地利用 UV 空间，减少纹理的失真和浪费。这有助于提高纹理分辨率，使最终的渲染效果更为清晰和真实。

此外，UV 编辑器允许用户实时预览纹理映射的效果。通过在编辑器中进行预览，用户可以直观地了解 UV 布局的修改对最终渲染结果的影响。这种实时反馈有助于加快编辑流程，提高工作效率。

选择"窗口 > 建模编辑器 > UV 编辑器"，或者在"建模"菜单集中选择"UV > UV 编辑器"。如图 3-2 和图 3-3 所示。

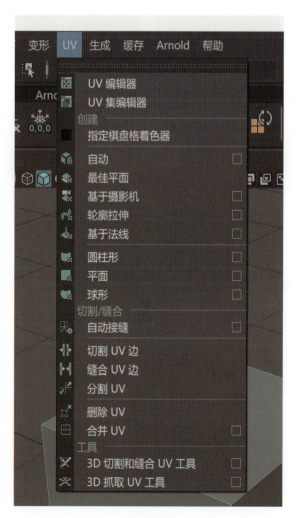

图 3-2

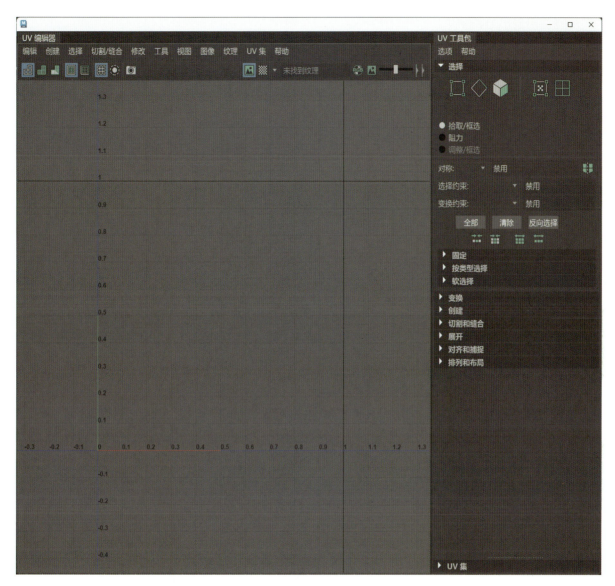

图 3-3

3.2.2 创建 UV

在 Maya 中，可以使用以下 UV 映射技术为多边形曲面网格创建 UV 纹理坐标。

（1）自动 UV 映射。

（2）平面 UV 映射。

（3）圆柱形 UV 映射。

（4）球形 UV 映射。

（5）用户定义的 UV 映射。

（6）最佳平面映射。

（7）摄影机 UV 映射。

每种 UV 映射技术都为曲面网格生成 UV 纹理坐标，根据曲面网格固有的投影方法，将 UV 纹理坐标投影到曲面网格上。但是，通过上述 UV 映射技术生成的初始映射通常不会产生纹理所需的最终 UV 排列。因此，通常需要使用 UV 编辑器对 UV 执行进一步的编辑操作。最好仅在已完成的模型上映射 UV，如图 3-4 所示。

图 3-4

选中要创建 UV 映射的模型对象，然后选择使用 UV 映射工具（如自动展 UV 或者各种投影方式）快速生成初始的 UV 布局。随后，通过 UV 编辑器，建模师可以进一步调整、优化和手动编辑 UV 坐标，以确保纹理贴图在模型表面的精准映射，如图 3-5 所示为基于摄像机映射。

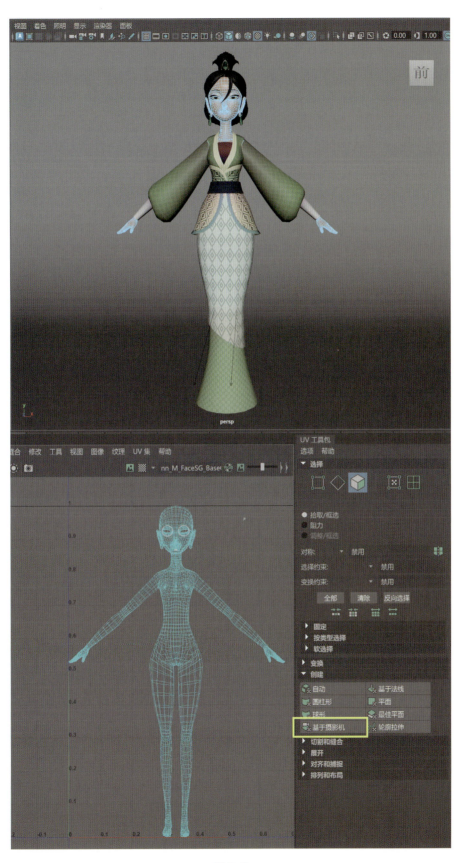

图 3-5

3.2.3　UV 映射工具

下面介绍常用的 UV 映射工具。

1. 自动映射

自动映射通过同时从多个平面投影尝试查找最佳 UV 放置来创建多边形网格 UV。该 UV 映射方法对于更加复杂的图形是非常有用的。在复杂的图形中，基本平面、圆柱形或球形投影不会产生有用的 UV，尤其是对于向外投影或本身中空的组件，如图 3-6 所示。

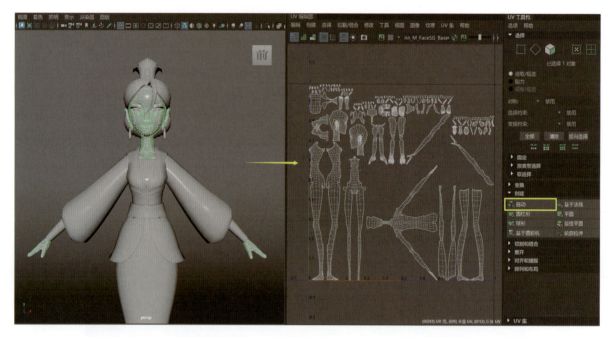

图 3-6

自动映射创建若干在纹理空间中的 UV 贴图片或壳。如果使用自动处理 UV 的工具，例如投影模式下的标准（未梳理）毛发和 3D 绘制工具，这很适用；如果需要手动使用 UV，将需要在"UV 编辑器"中使用"移动并缝合 UV 边"功能将 UV 壳缝合回一起。

"加载投影"选项使用从当前场景指定的多边形对象。也可以为 UV 纹理坐标的投影指定用户定义的平面。

若要进行更精确的 UV 投影，使用"自动映射"功能时将显示投影操纵器。投影操纵器可使场景视图中出现的多个平面 UV 投影和结果在"UV 编辑器"中的显示方式相互关联，如图 3-7 所示。

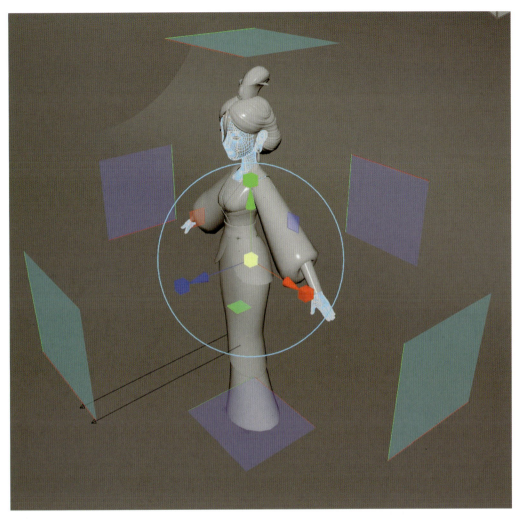

图 3-7

投影操纵器以选定对象为中心在场景视图中出现，具有蓝色平面，该平面对应的平面数由"自动映射"的"平面"选项设定。浅蓝色表示投影平面背离选定对象的一侧，而深蓝色平面表示投影平面朝向选定对象的一侧。

操纵器的平面以实际投影平面比例的 50% 显示为半透明，以便使用操纵器时它们不会完全遮挡对象。沿每个平面的边显示红线和绿线，以指示"UV 编辑器"内对应的 U 轴和 V 轴。

可以移动、旋转和缩放 UV 投影操纵器，如同 Maya 中的其他操纵器一样。缩放操纵器会影响"UV 编辑器"中投影 UV 的结果比例。

可以使用"通道盒"重置投影操纵器的任何变换。使用"加载投影"选项指定自定义投影对象时，投影操纵器会更新以反映自定义投影指定的平面。

注：投影映射每次仅在单个对象上正常工作。如果需要在单个步骤中将投影应用于多个多边形对象，请将这些对象组合为一个对象，并应用投影，然后分离后面部分，否则需在每个对象上分别执行投影。

2. 平面映射

平面映射通过平面将 UV 投影到网格，如图 3-8 所示。该投影最适合用于相对平坦的对象，或者至少可从一个摄影机角度完全可见的对象。

平面映射通常会提供重叠的 UV 壳。UV 壳可能会完全重叠，且外形类似于单个 UV 壳。在映射到单独的重叠 UV 之后，应使用"UV > 排布"。

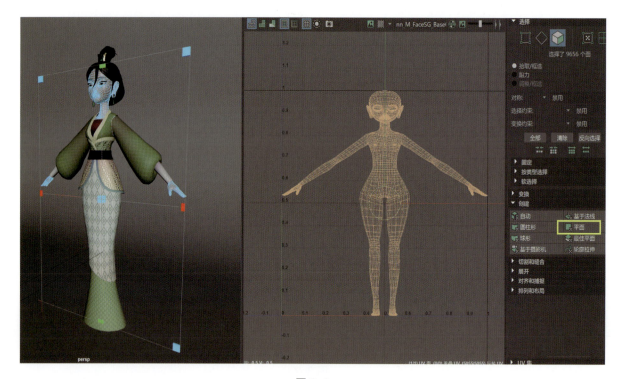

图 3-8

使用平面映射技术创建 UV 过程如下。

选择"UV > 平面 > 方框"（如果需要设置选项），或在"UV 编辑器"的"UV 工具包"中，转到"创建 > 平面"。

根据需要设定以下选项。

（1）单击"最佳平面"，根据选择的面定位操纵器；

（2）单击"边界盒"，根据网格的边界框定位操纵器；

（3）选择将从中投影 UV 的轴；

（4）选择摄像机角度。

使用投影操纵器控制平面如何分布 UV，如图 3-9 所示。还可以通过单击红色交叉线旋转该操纵器，从而显示操纵器工具。单击"显示操纵器"控制柄周围的淡蓝色圆形，以激活旋转控制柄，如图 3-10 所示。

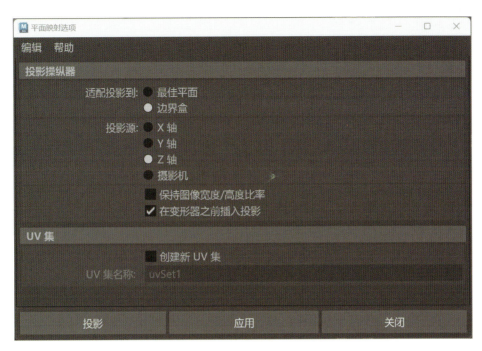

图 3-9

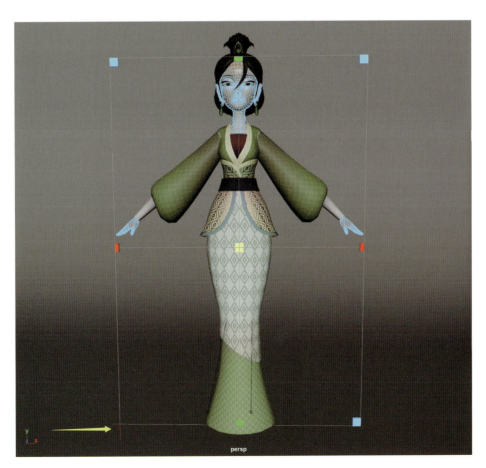

图 3-10

3. 圆柱形映射

圆柱形映射基于圆柱形投影形状为对象创建 UV，该投影形状绕网格折回。该投影最适合完全封闭且在圆柱体中可见的图形，这些图形无须对部分进行投影或中空。

使用圆柱形映射技术创建 UV 步骤如下。

（1）选择要将 UV 投影到的面。

（2）选择"UV > 圆柱形映射"，或在"UV 编辑器"的"UV 工具包"中，转到"创建 > 圆柱形"。

（3）使用操纵器更改投影形状的位置和大小。

（4）使用 UV 编辑器以查看和编辑生成的 UV，如图 3-11、图 3-12 所示。

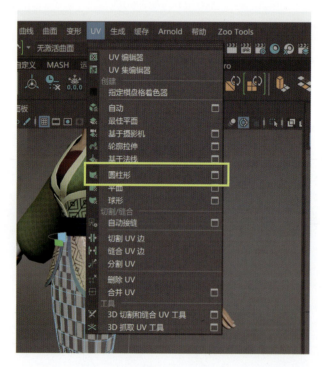

图 3-11

注：投影映射每次仅在单个对象上正常工作。如果需要在单个步骤中将投影应用于多个多边形对象，请将这些对象组合为一个对象，并应用投影，然后分离后面部分，否则需在每个对象上分别执行投影。

4. 球形映射

球形映射使用基于球形图形的投影为对象创建 UV，该球形图形绕网格折回。该投影最适合完全封闭且在球体中可见的图形，无须对部分进行投影或中空。

使用球形映射技术创建 UV 步骤如下。

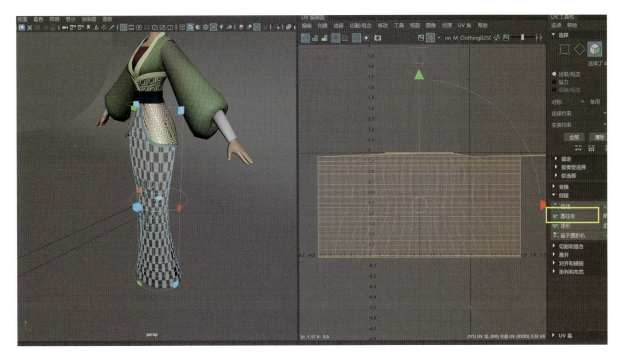

图 3-12

(1)选择要将 UV 投影到的面。

(2)选择"UV > 球形映射",或在"UV 编辑器"的"UV 工具包"中,转到"创建 > 球形"。

(3)使用操纵器更改投影形状的位置和大小。

(4)使用 UV 编辑器以查看和编辑生成的 UV,如图 3-13、图 3-14 所示。

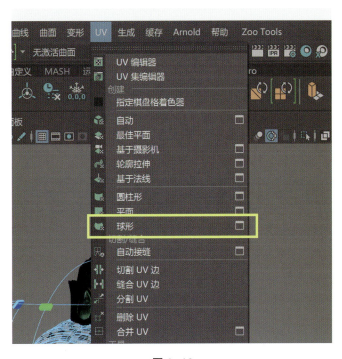

图 3-13

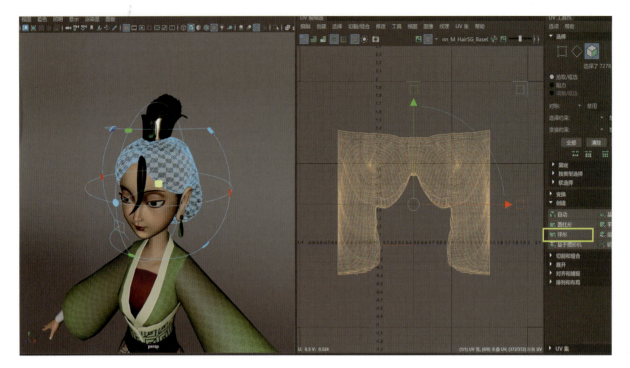

图 3-14

注：投影映射每次仅在单个对象上正常工作。如果需要在单个步骤中将投影应用于多个多边形对象，请将这些对象组合为一个对象，并应用投影，然后分离后面部分，否则需在每个对象上分别执行投影。

3.2.4　UV 展开

UV 展开是在三维建模中的过程，通过将三维模型表面映射到二维平面，创建一个纹理坐标布局。这个过程使纹理能够正确映射到模型的表面，从而在渲染时呈现出所需的外观。

UV 展开的主要目的是建立一个纹理坐标系统，以便纹理能够正确地贴合在三维模型的表面。UV 坐标定义了纹理上的点如何映射到模型表面的特定点，从而确定了纹理的位置、方向和比例。UV 展开能够在二维空间中调整这些坐标，以实现纹理在模型上的理想映射。

（1）选中圆柱的边，按 Shift 键 + 鼠标右键选中"剪切"，如图 3-15 所示。

（2）UV 剪切完成后，在"UV 编辑器"中，按住鼠标右键，选择"UV"，如图 3-16 所示。

（3）选择所有剪切部分的 UV 点。

按住 Shift+ 鼠标右键，选择"展开"，如图 3-17 所示。也可以在"UV 编辑器"的"UV 工具"包中，选择"展开"，如图 3-18 所示。图 3-19 是展开后的效果。

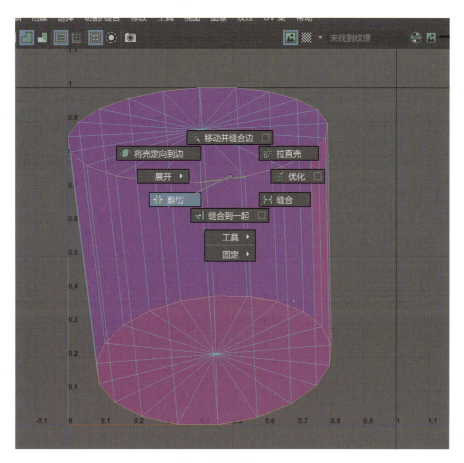

图 3-15

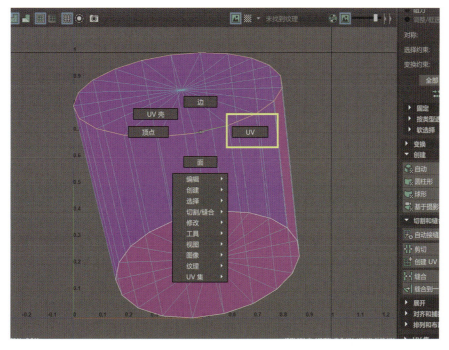

图 3-16

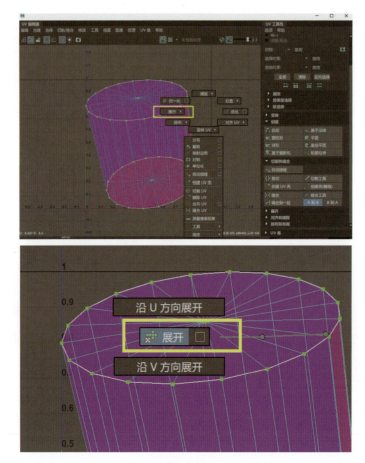

图 3-17

图 3-18

图 3-19

自动移动 UV 以改善纹理空间分辨率。按住 Shift 键并单击，可打开"优化 UV"选项，如图 3-20 所示。

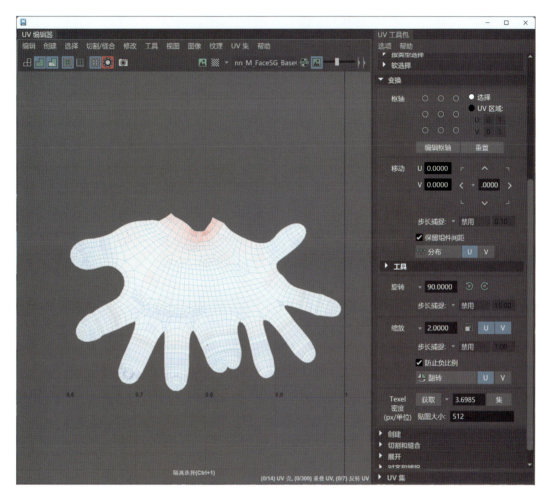

图 3-20

3.2.5　UV 的拉伸和压缩

错误的 UV 拉伸和压缩通常是指 UV 坐标被不当调整，导致纹理映射到模型上时出现拉伸或压缩的问题。这种问题可能会导致渲染时出现不正常的纹理外观。

"UV 编辑器"中的棋盘格贴图和 UV 扭曲可以检查 UV 的拉伸和压缩。

1. 棋盘格贴图

在"UV 编辑器"工具栏中，单击棋盘格图案着色器图标，如图 3-21 所示。

注：UV 编辑器中的棋盘格显示需要打开棋盘格旁边的显示图像。

正常情况下，棋盘格显示为正方形的小格子，如图 3-22 所示。如果不是正方形，即为拉伸或压缩后的棋盘格，如图 3-23 所示。

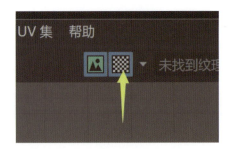

图 3-21

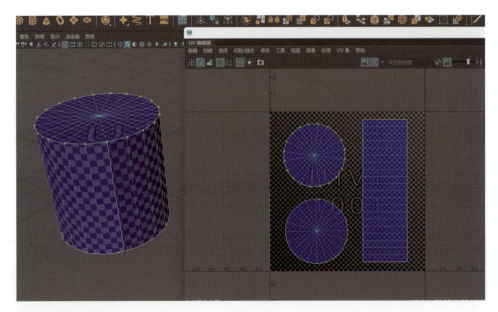

图 3-22

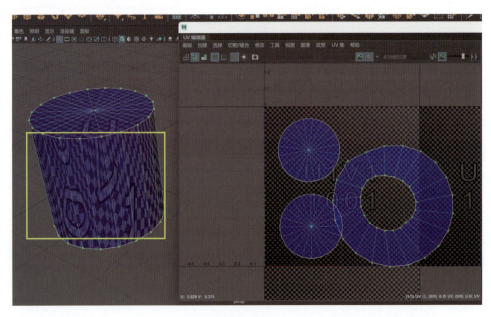

图 3-23

2.UV 扭曲

使用扭曲着色器可以轻松确定拉伸或压缩的 UV。通过颜色反馈可以可视化扭曲错误：红色面指示拉伸，蓝色面指示压缩，而白色面指示最佳 UV，如图 3-24 所示。

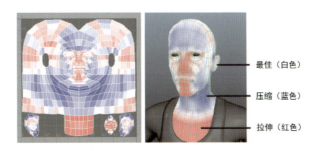

图 3-24

在"UV 编辑器"工具栏中，单击 UV 扭曲的图标，如图 3-25 所示。扭曲着色器将应用于 UV 网格，并显示在 UV 编辑器中。

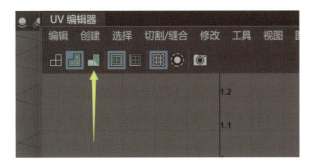

图 3-25

3.2.6　UV 的着色

进行 UV 着色是指为模型的 UV 创建可视化效果，以帮助更好地理解模型的 UV 映射情况。这对于检查 UV 坐标的正确性以及解决 UV 映射问题非常有用。

在"UV 编辑器"工具栏中，单击 UV 着色的图标，如图 3-26 所示。

图 3-26

正常情况下为蓝色，如图3-27所示。如果UV重叠，就会变成深色，如图3-28所示。如果UV翻转，就会变成红色，如图3-29所示。

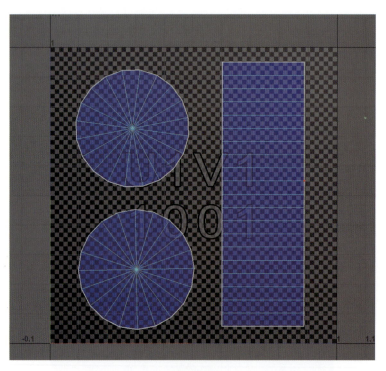

图 3-27

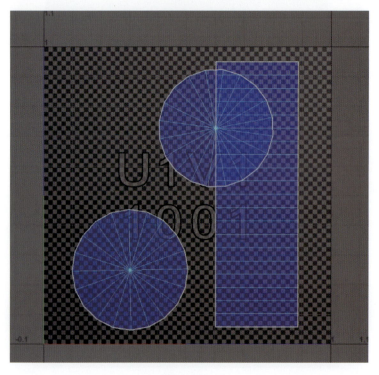

图 3-28

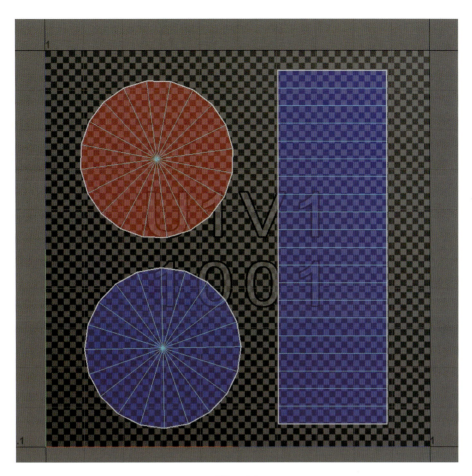

图 3-29

3.2.7 翻转 UV 壳

使用"翻转"命令可以在"UV 编辑器"中轻松地更改 UV 壳的方向。如果需要更正翻转的纹理，翻转 UV 壳将非常有用，UV 翻转有以下几种模式。

水平翻转（U 轴翻转）：在水平翻转中，模型的 UV 坐标沿着 U 轴进行翻转。这会导致纹理在水平方向上发生翻转，即原本在左侧的部分会移动到右侧，或原本在右侧的部分会移动到左侧。水平翻转常用于调整纹理在模型上的方向，或者在对称模型中保持一致性。

垂直翻转（V 轴翻转）：在垂直翻转中，模型的 UV 坐标沿着 V 轴进行翻转。这会导致纹理在垂直方向上发生翻转，即原本在顶部的部分会移动到底部，或原本在底部的部分移动到顶部。垂直翻转同样用于调整纹理在模型上的方向，或者在对称模型中保持一致性。

（1）在"UV 编辑器"中，选择要翻转纹理的面。

（2）在"UV 工具包"中，选择"变换 > 翻转"，如图 3-30 所示。

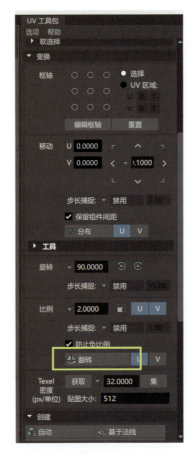

图 3-30

3.2.8 对称模型的 UV

在三维模型制作中,对称模型的 UV 排布是一个关键的步骤,其目的是确保模型的对称性得以保持,并且优化纹理映射的效果。

首先,对称物品通常指的是那些在设计上具有左右对称性的模型,例如家具、汽车零部件等。在创建 UV 排布时,可以利用物品的对称性,只需对模型的一侧进行 UV 映射,然后通过镜像对称操作将其应用到另一侧。这样做有助于减少制作的工作量,同时确保纹理在物品的两侧呈现一致的外观。

其次,为了保持对称性,需要确保 UV 映射的边缘和关键特征在模型的两侧对称对应。这可能涉及在 UV 排布中正确处理模型的中心线,以及在进行镜像对称时避免出现拉伸或失真。一些专业的 3D 建模软件提供了对称 UV 编辑工具,便于维护对称性。

再次,对称物品的 UV 排布还应该考虑到模型中可能存在的非对称性元素。即使整体上是对称的,某些部分可能需要额外的调整和处理,如细节雕刻、装饰物等。这有助于确保纹理在整个模型上都能够呈现出正确的对称效果。

最后，对称物品的 UV 排布也可以通过最大化利用 UV 空间来优化纹理映射的效果。只映射模型的一半可以减少 UV 空间的使用，使纹理图案在 UV 布局中更为紧凑。

对称模型的主要使用方法如下。

（1）删除对称的一半模型，对剩下的模型进行 UV 拆分和排布，完成后，再复制另一半，如图 3-31 所示。

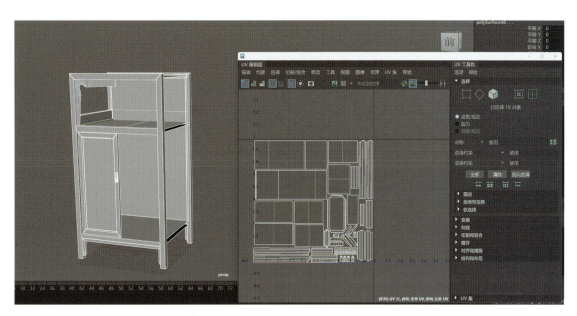

图 3-31

（2）为方便查看复制的模型，可将拆分好对称复制的 UV 平移到第二象限，如图 3-32、图 3-33 所示。

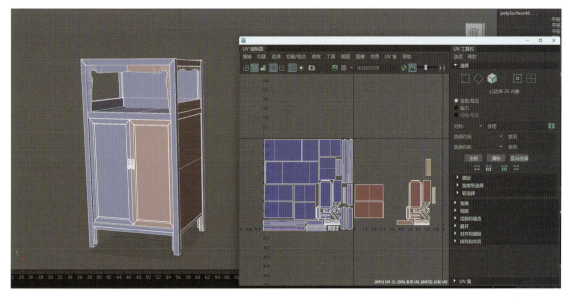

图 3-32

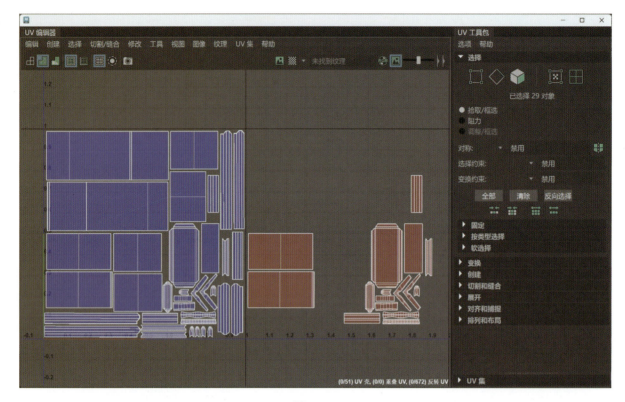

图 3-33

3.2.9　UV 排布要点

UV 排布是在三维模型制作中至关重要的步骤之一，它决定了纹理如何在模型表面展开和映射，直接影响最终渲染的质量和效果。

有效的 UV 排布需要考虑到纹理的使用效率。最大化利用 UV 空间并减少纹理扭曲是关键目标之一。优化排布可以减少浪费并确保纹理图案在模型上保持一定比例和清晰度，避免拉伸或失真。UV 的排布主要有以下几个要点。

（1）UV 利用率越高越好。UV 利用率是指在创建 UV 映射时最大化利用 UV 纹理坐标空间的程度。高 UV 利用率意味着最大限度地减少了浪费的 UV 空间，从而可以更有效地应用纹理贴图，以获得更好的纹理分辨率和质量，如图 3-34 所示。

（2）禁止出现 UV 重叠的现象，因为它会导致多个模型共享相同的纹理信息，可能会导致纹理混叠或不正确的渲染结果。注：使用重复 UV 的方法时，可以重叠，如图 3-35、图 3-36、图 3-37 所示。

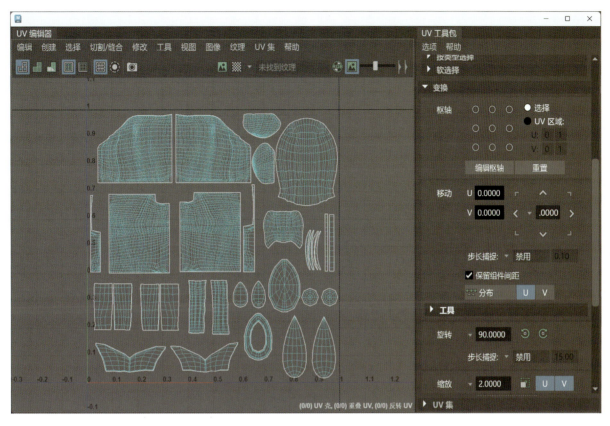

图 3-34

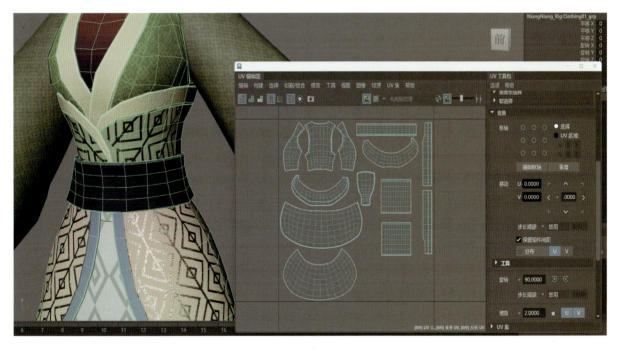

图 3-35

（3）UV 排列整齐，无特殊要求部位的 UV 棋盘格大小统一。这样可以获得更好的纹理映射和渲染结果，如图 3-38 所示。

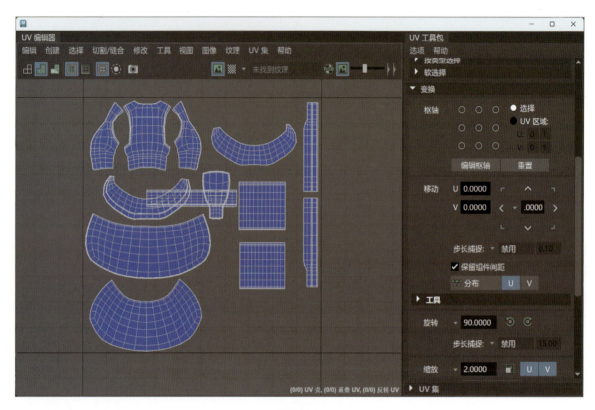

图 3-36

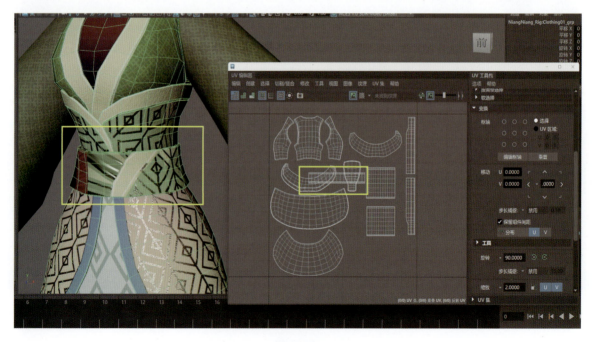

图 3-37

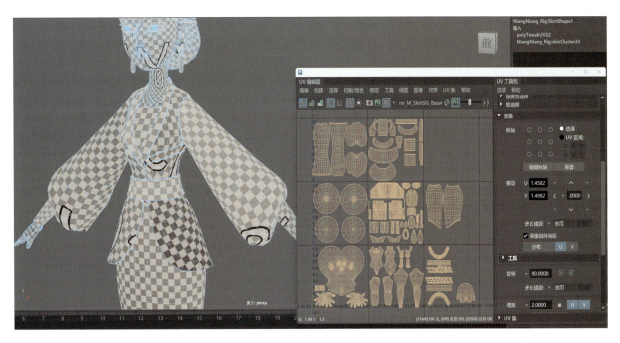

图 3-38

（4）关键部位需放大以绘制更多细节（如脸部），不关键部位 UV 可以缩小处理，用来突出或强调模型上的某些区域，如图 3-39 所示。

（5）正常情况下 UV 不得超出 U1V1、U2V1 象限。如果 UV 坐标超出指定的象限（通常在 0 到 1 的范围之外），可能导致不正确的纹理映射或渲染问题，如图 3-40 所示。

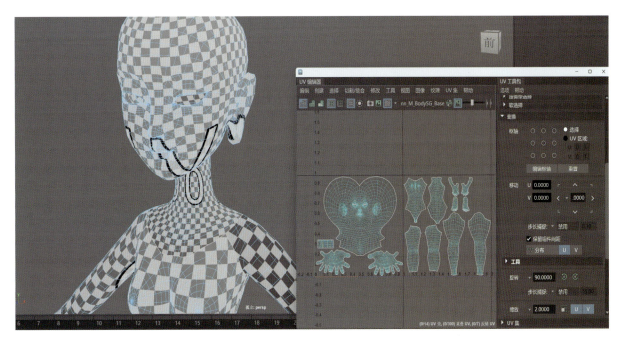

图 3-39

（6）所有位置无明显 UV 扭曲变形。UV 扭曲或变形通常是指在 UV 布局中 UV 坐标的变形或畸变，可能导致不正确的纹理映射或渲染问题。这种情况可能发生在 UV 映射或编辑 UV 坐标时，如图 3-41 所示。

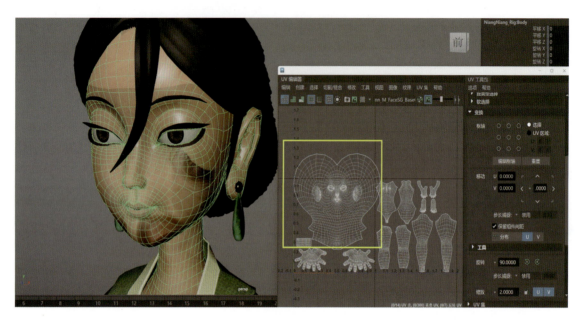

图 3-40

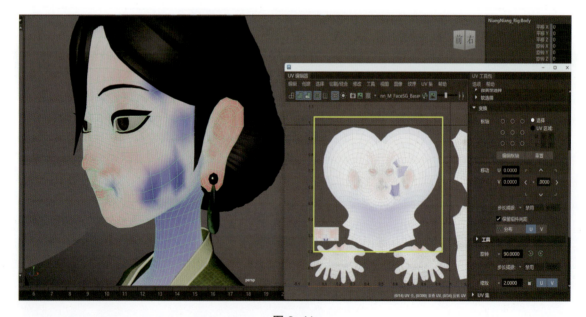

图 3-41

3.2.10　多象限 UV

"多象限 UV"是指将一个三维模型的 UV 映射分割成多个独立的区域，每个区域被称为一个"象

限"。这种技术常常用于游戏开发和数字艺术制作中,使用多象限 UV 还有助于处理大规模和高分辨率纹理。通过将纹理拆分成多个象限,每个象限都可以有自己的纹理图像,减轻了单一纹理文件的负担。这有助于提高渲染效率,同时也方便对每个象限进行单独编辑和调整。

多象限 UV 为动画和特效制作提供了更多的可能性。模型在不同动作或场景下展现不同外观时,多象限 UV 允许在同一个模型上创造多个不同的纹理。这对于游戏制作、影视特效以及虚拟现实等领域都具有重要意义。

总的来说,多象限 UV 功能提供了更为灵活和强大的纹理映射工具,能够更精细地控制模型的外观,提高制作效率,并丰富视觉呈现效果。

模型的每个象限都被映射到纹理的不同部分。这些瓷砖可以涵盖整个 UV 空间,而不仅仅是 0 到 1 的范围,如图 3-42 所示。

并非所有的模型都需要或适合使用多象限 UV。简单的几何模型可能不需要这种复杂的映射,而且可能会给用户带来不必要的工作量。

在某些情况下,单一的 UV 映射可能足以满足需求,而多象限 UV 可能被认为是过于烦琐或不必要的。

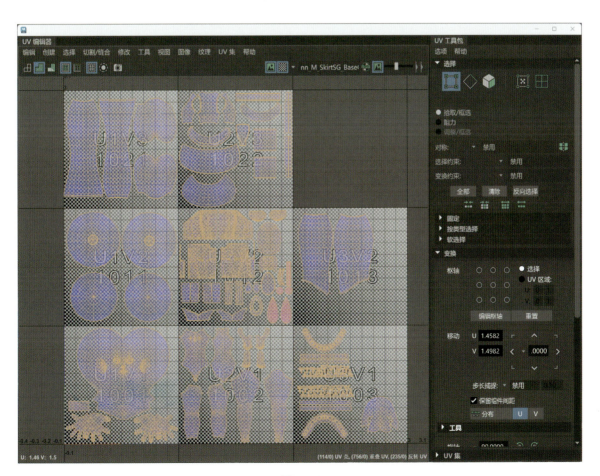

图 3-42

3.3 UV 实训

3.3.1 骰子 UV 拆分

骰子 UV 拆分见图 3-43。

图 3-43

1. 骰子 UV 知识点

（1）掌握 UV 摄像机映射。

（2）掌握 UV 自动映射。

（3）掌握 UV 剪切工具。

（4）掌握 UV 展开工具。

（5）掌握 UV 自动排布工具。

2. 骰子 UV 要求

（1）UV 不能重叠。

（2）UV 排列不得超出 U1V1、U2V1 象限。

（3）棋盘格纹理分布平均。

3.3.2 瓶子 UV 拆分

瓶子 UV 拆分见图 3-44。

图 3-44

1. 瓶子 UV 知识点

（1）掌握 UV 摄像机映射。

（2）掌握 UV 自动映射。

（3）掌握 UV 剪切工具。

（4）掌握 UV 展开工具。

（5）掌握 UV 自动排布工具。

2. 瓶子 UV 要求

（1）UV 不能重叠。

（2）UV 排列不得超出 U1V1、U2V1 象限。

（3）棋盘格纹理分布平均。

3.3.3 柜子 UV 拆分

柜子 UV 拆分见图 3-45。

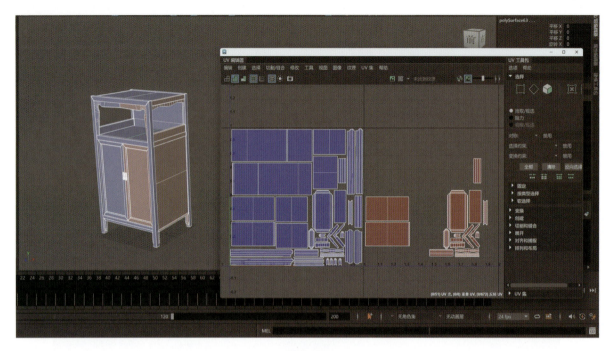

图 3-45

1. 柜子 UV 知识点

（1）掌握 UV 摄像机映射。

（2）掌握 UV 自动映射。

（3）掌握 UV 剪切工具。

（4）掌握 UV 展开工具。

（5）掌握 UV 自动排布工具。

（6）掌握 UV 翻转操作。

2. 柜子 UV 要求

（1）UV 不能重叠。

（2）UV 排列不得超出 U1V1、U2V1 象限。

（3）棋盘格纹理分布平均。

3.3.4 人体和头部 UV 拆分

人体和头部 UV 拆分见图 3-46。

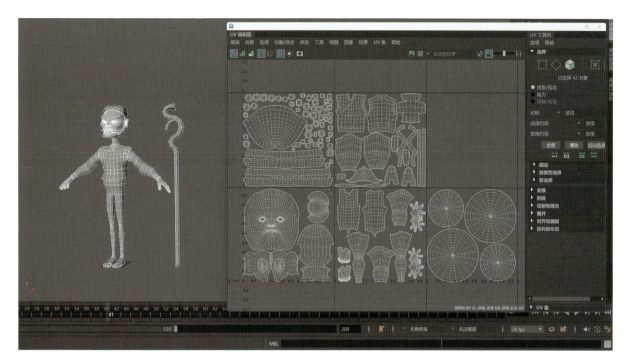

图 3-46

1. 人体和头部 UV 知识点

（1）掌握 UV 摄像机映射。

（2）掌握 UV 自动映射。

（3）掌握 UV 剪切工具。

（4）掌握 UV 展开工具。

（5）掌握 UV 自动排布工具。

（6）掌握 UV 翻转操作。

（7）掌握 UV 多象限操作。

2. 人体和头部 UV 要求

（1）UV 不能重叠。

（2）棋盘格纹理分布平均。

3.3.5　头发 UV 拆分

头发 UV 拆分见图 3-47。

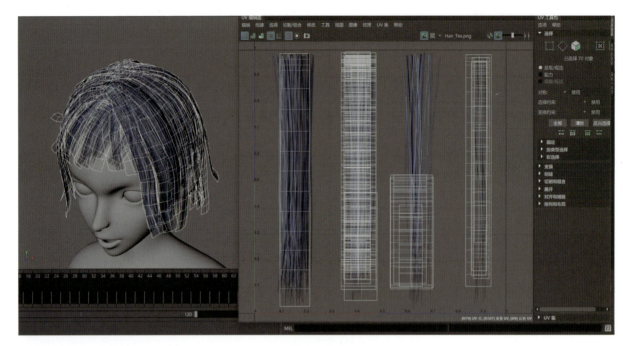

图 3-47

1. 头发 UV 知识点

（1）掌握 UV 摄像机映射。

（2）掌握 UV 自动映射。

（3）掌握 UV 剪切工具。

（4）掌握 UV 展开工具。

（5）掌握 UV 自动排布工具。

（6）掌握 UV 翻转操作。

（7）掌握 UV 重复操作。

2. 头发 UV 要求

（1）UV 排列不得超出 U1V1、U2V1 象限。

（2）棋盘格纹理分布平均。

3.3.6　建筑 UV 拆分

建筑 UV 拆分见图 3-48。

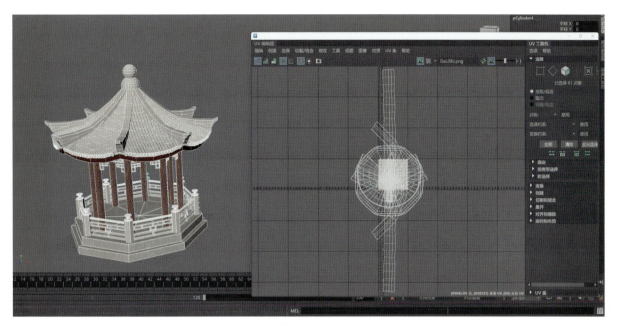

图 3-48

1. 建筑 UV 知识点

（1）掌握 UV 摄像机映射。

（2）掌握 UV 自动映射。

（3）掌握 UV 剪切工具。

（4）掌握 UV 展开工具。

（5）掌握 UV 自动排布工具。

（6）掌握 UV 翻转操作。

（7）掌握 UV 重复操作。

（8）掌握按材质区分操作。

2. 建筑 UV 要求

（1）棋盘格纹理分布平均。

（2）充分考虑可以重复利用部分。以同样属性材质为划分依据，把使用相同材质的模型零件进行打组，排列 UV。